KLIMT
클림트

박희숙 저

서문당 · 컬러백과 서양의 미술 ㊶

지은이 약력
화가 · 시인 동덕여자대학교 예술대학 미술학부 졸업
성신여자대학교 조형대학원 미술학과 졸업
6회 개인전 및 다수의 그룹전과 다수 공모전에서 입상
강릉대학교 강사를 역임
현재 2004년 12월부터 월간조선 연재 「인물탐엄」 연재
저서 ≪그림은 욕망을 숨기지 않는다≫ (북폴리오)

서양의 미술 차례

표지 그림
처녀
The Virgin

1913년 헝가리 부다페스트에서 전시된 작품이다. 후기 우의화 중에서 가장 초기의 작품이다. <생과 사>의 생의 군상에 대해 여기서는 7명 가운데 4명이 눈을 뜨고 있다. 눈을 뜨고 있는 여인들은 각각 미묘한 변화의 표정을 하고 있는데 환희와 만족감이 드러나고 있다. 여인들의 심리적 표현이 강조되고 있는 작품이다.

배경은 현실의 공간과는 다른 무한한 공간을 보이고 있다. 마치 여인들이 우주 공간을 유영하는 것 같은 인상을 준다.

1912~1913년 캔버스에 유채 190 × 200cm

프리하 국립미술관 소장

부르크 극장의 장식화 – 타오르미나극장
Theater in Taormina

그리스 식민지 타오르미나는 시칠리아섬에 있는 경치가 매우 아름다운 고대 도시로, 타오르미나극장이 특히 유명하다. 당시 극장에서는 신화를 소재로 한 연극을 공연했다. 클림트는 타오르미나극장에서 공연되는 연극을 주제로 삼았다.

고대 연극에 관한 장면으로 클림트는 <아폴론 신전>과 <디오니소스 신전> 등을 그리고 있지만, 이 타오르미나극장은 원근법적인 효과를 충분히 살린 광대한 공간묘사로 클림트의 작품으로서는 오히려 특이한 작품이다. 색대리석을 풍부히 써서 극장의 호화로운 분위기를 나타내고 있는데 이것은 당시의 고고학적인 지식을 기초로 재현된 것이라고 할 수 있다.

클림트는 과거의 시대를 할 수 있는 한 충실히 재현하기 위해 인물의 의상, 장식 등 섬세한 것에 이르기까지 노력했다. 이러한 클림트의 역사주의적 자세는 당시의 일반적인 경향에 따른 것이기도 하지만 초기 클림트 작품의 특징이기도 하다. 클림트는 당시 영국 화가 레이턴의 영향을 받고 있었는데, 화면 전면에 서 있는 나부의 포즈는 레이턴의 <푸시케의 목욕>과 많이 닮았다. 하지만 레이턴의 그림은 클림트의 그림보다 2년 후인 1890년에 공개되어, 이 장식화는 적어도 레이턴의 영향을 받았다고는 생각할 수 없다. 초기 클림트의 아카데믹한 작품이다.

1886~1888년 석고에 유채 750 × 400cm

빈 오스트리아미술관 소장

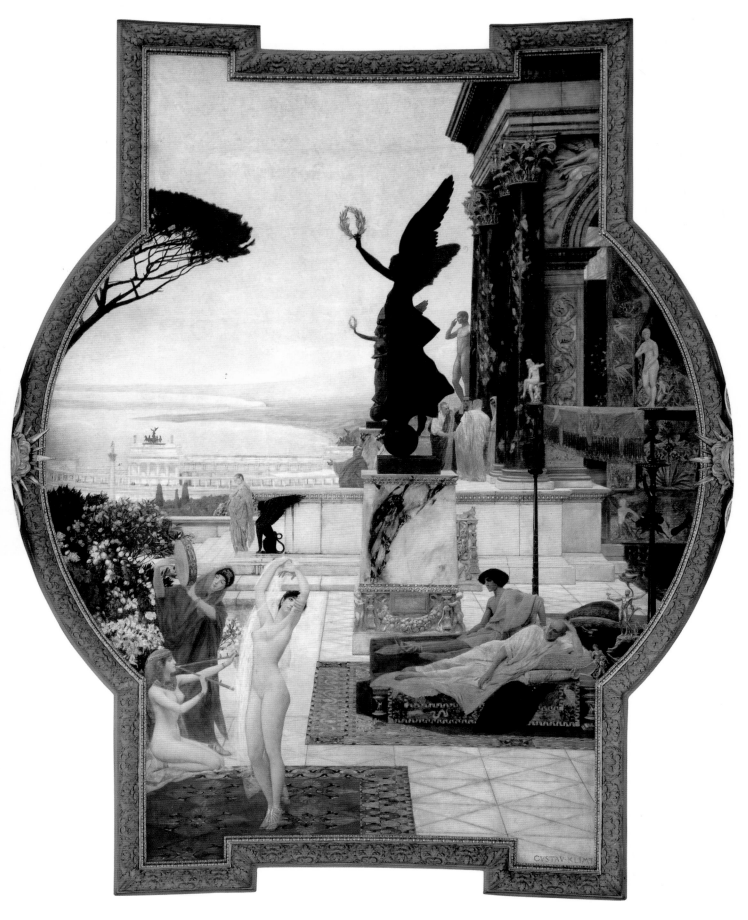

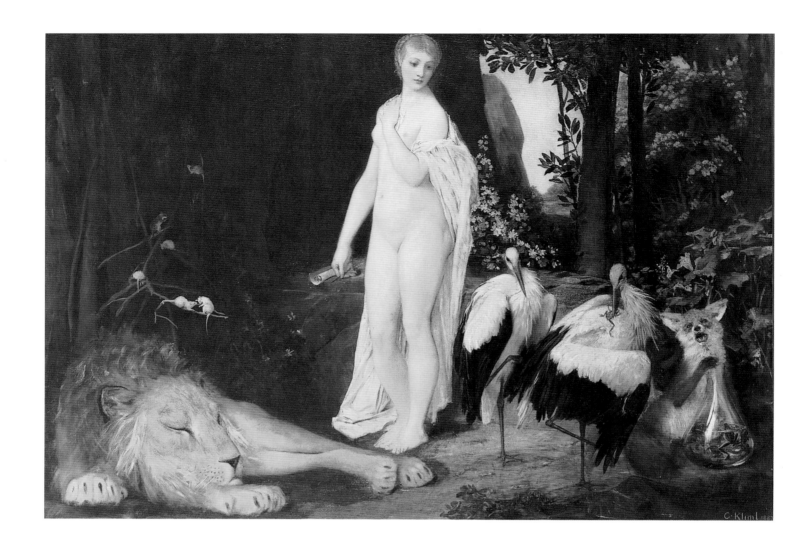

우화

Fable

클림트가 운영하는 예술가 컴퍼니가 성공하자 출판사에서 도판물을 의뢰
한다. 당시 유행하던 출판 프로젝트다.

실질적으로는 클림트 최초의 본격적인 작품이라고 할 수 있는 이 〈우화〉
는 당시 빈에서 간행된 도판집 《우의와 상징》을 위해 제작되었다. 클림
트는 〈우의와 상징〉에서 11 개의 주제를 의뢰 받았다.

어두컴컴한 숲그늘에는 한가로이 자는 사자, 그 위의 흰쥐, 개구리를 입에
물고 있는 황새, 이것을 분해하는 여우 등 《이솝우화집》에 등장하는 동
물들이 묘사되었다.

클림트 초기의 작품으로 기술적으로는 능숙하지만 아카데믹한 자연주의
에는 아직까지 물들지 않은 작품이다.

1883 년 캔버스에 유채 84.5~117cm

빈 시립역사미술관 소장

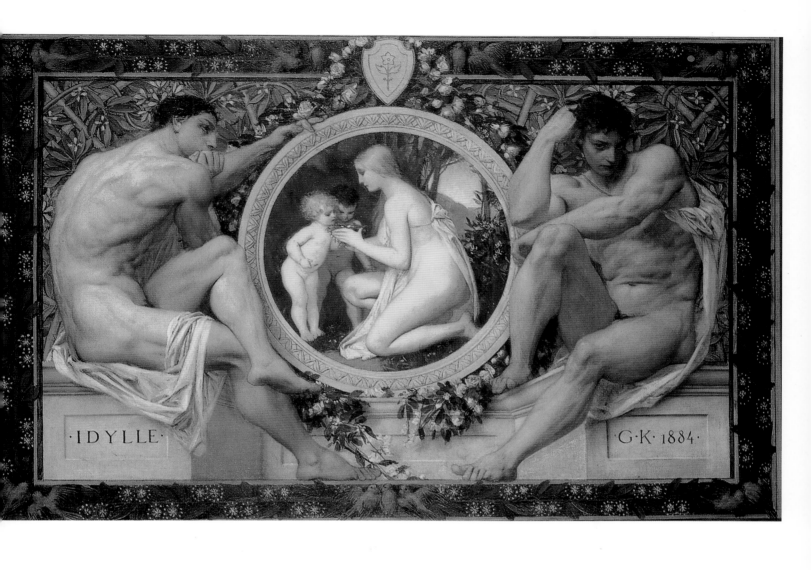

목가

Idyll

《우의와 상징》 도판집에 나오는 그림이다. 중앙에서 무릎을 꿇고 두 명의 아이들에게 둥지 속의 새 얼굴을 보여주고 있는 〈목가〉는 〈우화〉의 의인상의 연장으로 그려진 작품이다.

중앙의 화면과 그 주변을 장식하는 장식적인 꽃과 나뭇잎은 바로크적 장식이 강하다. 자연을 모티프로 한 배경의 장식적인 패턴은 클림트가 존경하던 당대의 유명한 장식화가 한스 마카르트의 바로크 취미를 반영했다.

중앙 화면 양쪽에 앉아 있는 나체의 청년은 좌우대칭에 있으면서도 각각의 포즈는 대조적인 변화를 보여 주고 있는데 미켈란젤로의 시스티나성당 천장화에 묘사된 청년상을 많이 닮아 있다. 이 작품의 전체적인 구도는 로마의 파르네제 궁에 있는 안니발레 카라치의 천장화 영향을 받았다.

1884년 캔버스에 유채 49.7 × 74cm

빈 시립역사미술관 소장

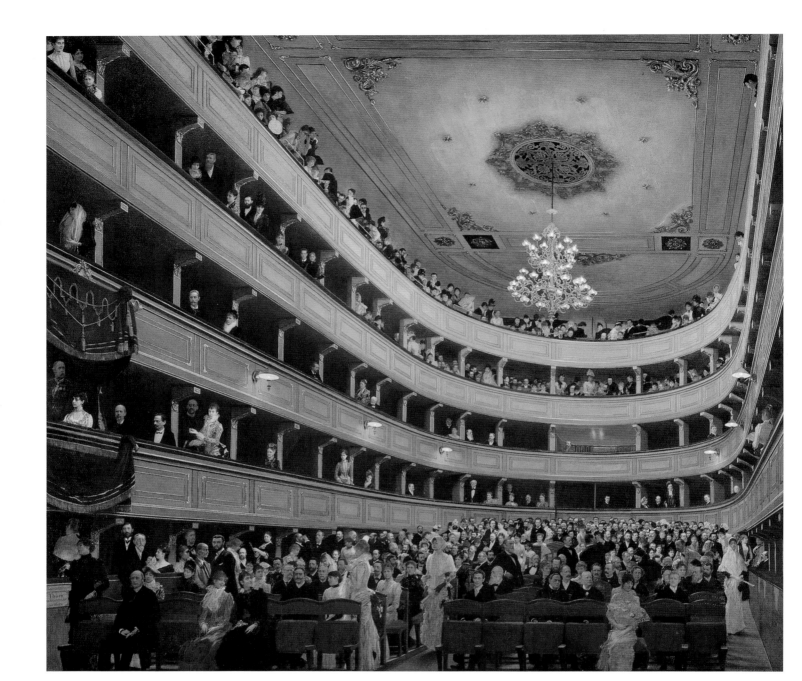

구 부르크극장 내부 관람석

Auditorium in the Old Burgtheater, Vienna

클림트는 1888년 구 부르크극장이 철거되기 전 이를 기록으로 남기는 작업을 빈 시위원회로부터 의뢰 받았다. 궁정극장의 위용을 잘 묘사한 이 작품은 클림트 초기의 사진적 리얼리즘의 전형적인 예라 할 수 있다.

무대가 중심이 아니라 관람석을 그린 이 작품은 150여 명의 작은 초상화로 이루어져 있는데, 초상화에 등장하는 인물들은 당시 사교계의 유명 인사들이었다. 황제의 애인이자 배우인 카테리나 슈라트, 작곡가 브람스와 골드마르크 등을 볼 수 있는데, 이는 부르크극장이 사회에서 차지하고 있는 중요성을 의미하기도 한다.

또한 이 초상화에 나오는 사교계의 인사들이 클림트에게 초상화를 의뢰함으로써 재정적으로 안정될 수 있게 만들어 준 작품이기도 하며 클림트의 출세작이다.

사진처럼 정밀하게 묘사된 이 그림은 완성되자마자 역사적 의미를 가지게 되었다.

1888년 종이에 과슈 82 × 92cm

피아니스트 요셉 펨파우어의 초상
Portrait of the Pianist and Piano Teacher Joseph Pembauer
클림트의 사진적 리얼리즘의 전형적인 작품.
클림트 자신이 액자까지 그린 유일한 작품이다
1890년 캔버스에 유채 68.2 × 55.2cm
인스부르크 티롤 주립미술관소장

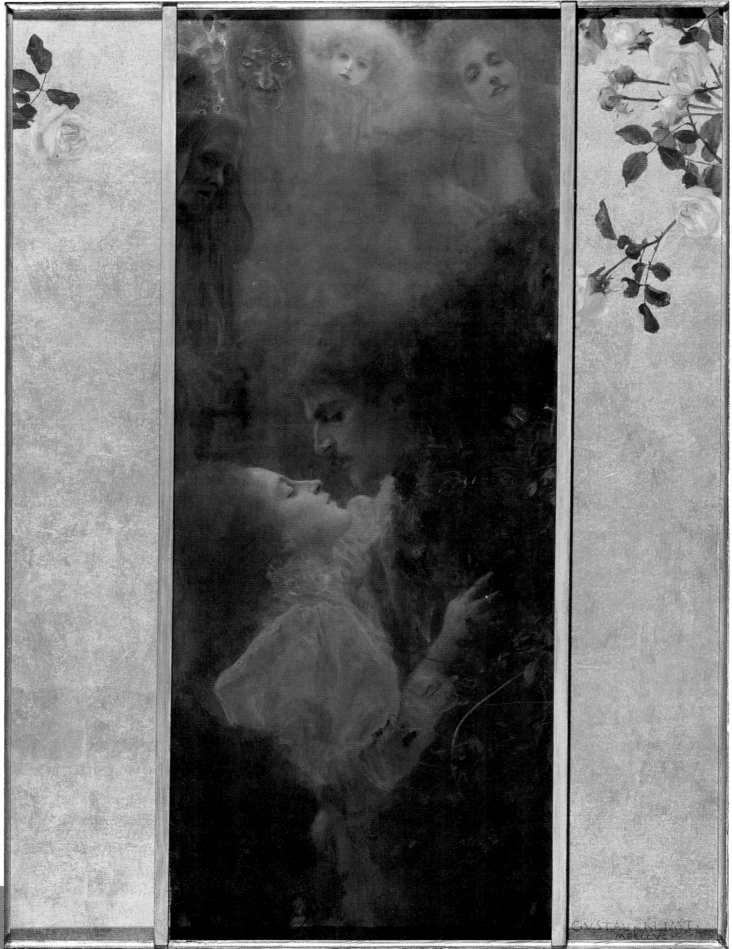

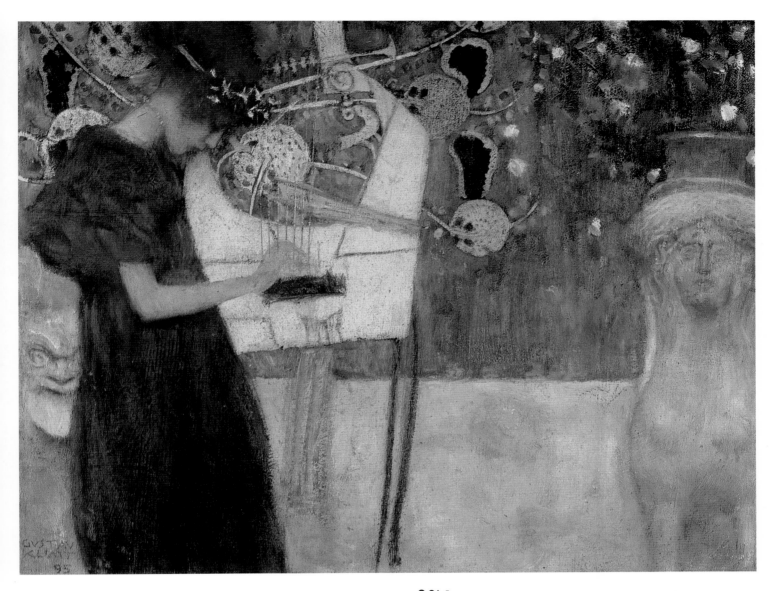

음악 1
Music 1

링 거리에 위치한 실업가 니콜라스 둠바 빌라 음악실을 위한 작품이다. 이 작품은 <음악 2>의 준비 작업이었다고 한다.

오른쪽의 스핑크스는 세기말 상징주의 화가들이 좋아해서 자주 쓰던 모티프로서, 클림트도 고전적 주제를 작품의 모티프로 사용했다.

고대를 연상시키는 스핑크스 배경과 화면 왼쪽에 현대적인 옷차림을 하고 있는 여인이 서로 부조화를 이루고 있다. 이는 음악이 주는 비현실적 환상을 표현한 작품이다.

1895년 캔버스에 유채 37 × 44.5cm
뮌헨 노이에 피나코텍 소장

사랑
Love

클림트는 ≪우의와 상징≫ 출판물 첫 번째 시리즈가 성공하자 두 번째 도판 시리즈를 의뢰받는다. <사랑>은 두 번째 시리즈 중 하나다. 매우 통속적인 이 작품은 뛰어난 기법에도 불구하고 새로운 메시지는 전하지 못하고 있다.

빈의 세기말적 사랑의 형태를 우의적으로 표현한 작품으로 '인생의 신비', '시의 환영', '미의 영원한 비극'을 내포하고 있다. 사랑하는 연인들 뒤로 질투의 얼굴들이 보고 있는데 이는 행복 속에 숨어 있는 불안을 의미한다.

진부한 소재의 이 작품은 클림트 작품에서 중요한 위치를 차지하고 있다. 현실적인 것과 추상적인 것이 화면에 동시에 나타나는 최초의 작품이기 때문이다.

1895년 캔버스에 유채 60 × 44cm
빈 시립역사미술관 소장

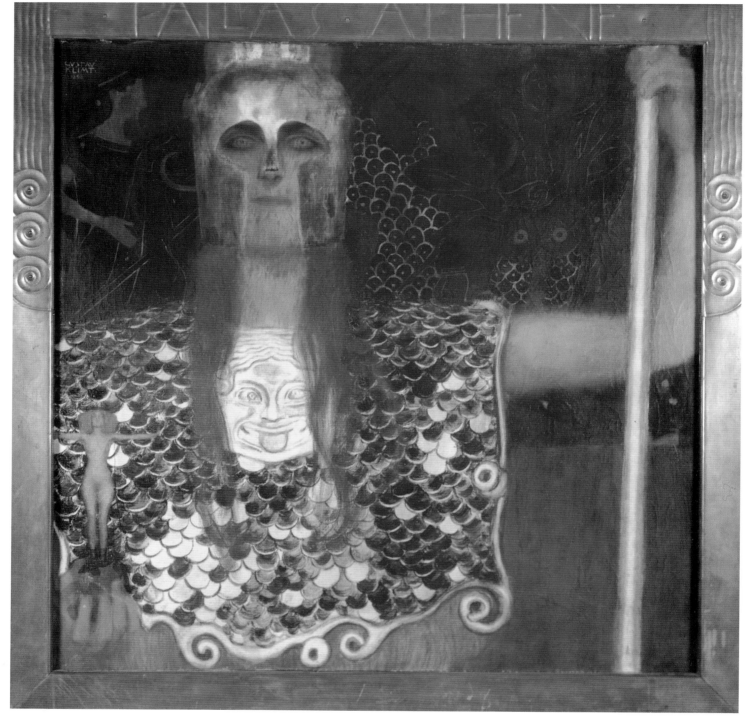

팔라스 아테나

Pallas Athene

제우스의 머리에서 완전무장한 채 태어난 아테나는 정의를 위해 싸우는 신이기도 하면서 동시에 학문과 예술의 수호신이다. 분리파는 이런 아테나 여신을 수호신으로 받아들인다. 빈 분리파 회장이던 클림트는 빈 미술가협회에 직접적으로 대항하기 위해 신화의 의미를 인용한다.

이 작품은 제 2 회 분리파 전시회에 출품된 작품이다.

인물 정면 중심에 메두사의 황금 두상이 새겨져 있고 배경에는 헤라클레스와 트리톤의 싸움 장면이 묘사되어 있다. 여신은 오른손에 니케의 승리상을 들고 있다. 고전적 주제를 인용했으나 이 작품에서 여신은 근대적인 분위기를 풍기고 있다. 이러한 작품의 분위기가 클림트가 의도했던 메시지를 정확하게 표현하지 못하고 있다.

1898 년 캔버스에 유채 75 × 75cm

빈 시립역사미술관 소장

소냐 크닙스의 초상
Portrait of Sonja Knips

클림트 최초의 정사각형 대형 초상화로서 중요한 작품이다. 빈 분리파를 결성한 시기의 작품으로, 과장된 색의 대비가 특징이다.

후기 초상화의 표현방식이 처음으로 나타나고 있는 데, 화면을 색채로 의식적으로 분리하고 어둡게 처리한 배경이 화사한 옷을 입고 의자에 앉아 있는 모델의 이미지를 부각시키고 있다.

빈 제국 육군 여단장의 딸이자 실업가 안톤 클립스의 아내인 소냐는 빈 분리파 후원자였는데, 클림트는 이 초상화에서 소냐의 실제 이미지보다는 장식적인 요소를 중요시하고 있다.

1898 년 캔버스에 유채 145 × 145cm

빈 오스트리아미술관 소장

흐르는 물

Moving Water

클림트의 풍경화는 수면만을 사실적으로 그렸다. 클림트는 풍경화의 중요 모티프였던 아터 호수의 수면만을 그린 풍경화를 많이 남겼는데, 대부분 수면이 모두 거울같이 조용하다. 수면을 그린 그림 중에서도 이 그림은 특이한 작품이라고 할 수 있다.

이 그림 주제 중심에서 부유하는 나부들의 모습은 빈대학 강당 벽화에서 이미 다루어졌지만, 그 이후에도 클림트의 작품에서 다른 방식으로 여러 번 표현된다. 클림트는 물은 생명의 어머니를 상징하는 원천이면서 또한 생명을 소멸시킨다고 생각해 그의 작품에 유혹적인 여성과 같이 등장시킨다.

1898 년 캔버스에 유채 52 × 65cm

개인 소장

희망 1
Hope 1

임산부를 주제로 대담하고도 노골적으로 묘사한 작품으로 미술사상 드문 소재를 다뤘다. 현실적인 주제와 비현실적인 주제가 한 화면에 나타나는 클림트의 구성 요소의 특징을 가지고 있는 이 작품에서 임신한 여성은 희망을, 임신한 여성의 붉은 머리 뒤로 보이는 해골은 절망을 상징한다.

타락한 요부의 얼굴과 어머니의 모습을 동시에 보여 주고 있는 이 작품은 새생명의 탄생과 임신의 성적인 암시를 우의적으로 표현한 것이다. 배 위에서 깍지긴 양손은 인류의 희망을 암시한다.

이 그림을 제작할 당시 클림트의 정부 미치 침머만은 임신 중이었다. 그는 임신한 여인의 모습을 화폭에 담아 두려고 했는데, 마침 모델 헤르마가 임신 중이었다. 클림트는 헤르마를 재정적으로 후원하면서 이 작품을 제작한다.

1903년에 완성되었지만 벌거벗은 임신한 여성을 그렸기 때문에 비난에 휩싸일 것을 걱정한 문화장관의 충고를 받아들여, 클림트는 1909년의 제2회 쿤스트샤우 전시회에 처음 공개했다고 한다. 클림트 자신도 이 작품이 주는 충격이 클 것을 예상하고 있어서 실업가 프리츠 베른도르에게 팔렸을 때 그림을 덮개로 가리라고 충고했을 정도다.

1903년 캔버스에 유채 189 × 67cm
캐나다 오타와국립미술관 소장

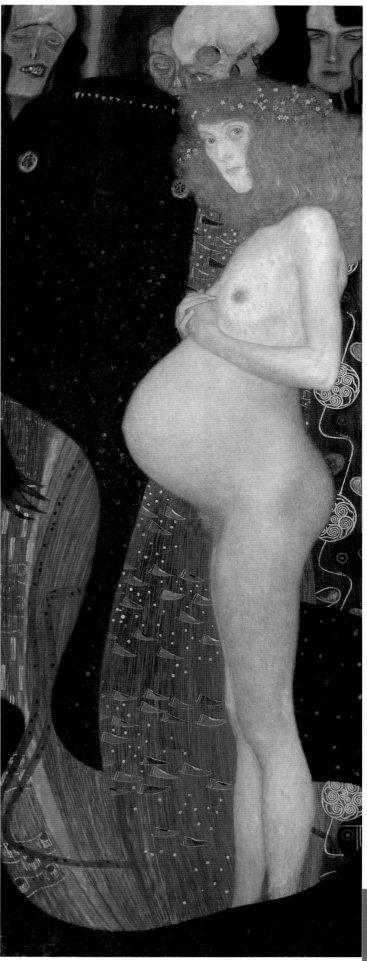

금붕어
Goldfish

　주제의 상황 설정이 <흐르는 물>이나 <물의 요정>과 같은 맥락을 이루는 작품으로서 거대한 금붕어와 나체의 여자라는 배열은 다른 화가들에게는 거의 찾아볼 수 없는 구도이다. 클림트의 성적 환상에서 태어난 작품이라고 할 수 있다. 물과 나체의 여자를 고집했던 때 제작된 작품이다.

　대학학부 회화 천장화에 대해 엄청난 비난이 쏟아지자 클림트가 그들을 조롱하고자 의식적으로 제작한 작품이다. 원래의 제목은 '비평가들에게'였다고 한다.

　클림트의 자유로운 예술 세계를 상징하고 있는 이 작품은 2미터 가까운 대작으로서, 화면 아래 여인의 엉덩이가 크게 강조되어 시선을 끌고 있다. 엉덩이를 드러내 놓고 있는 여인의 시선은 유혹하는 몸짓이 아니라 장난스러운 느낌을 주고 있다.

1901~1902 년 캔버스에 유채 181 × 67cm
스위스 솔로투른쿤스트미술관 소장

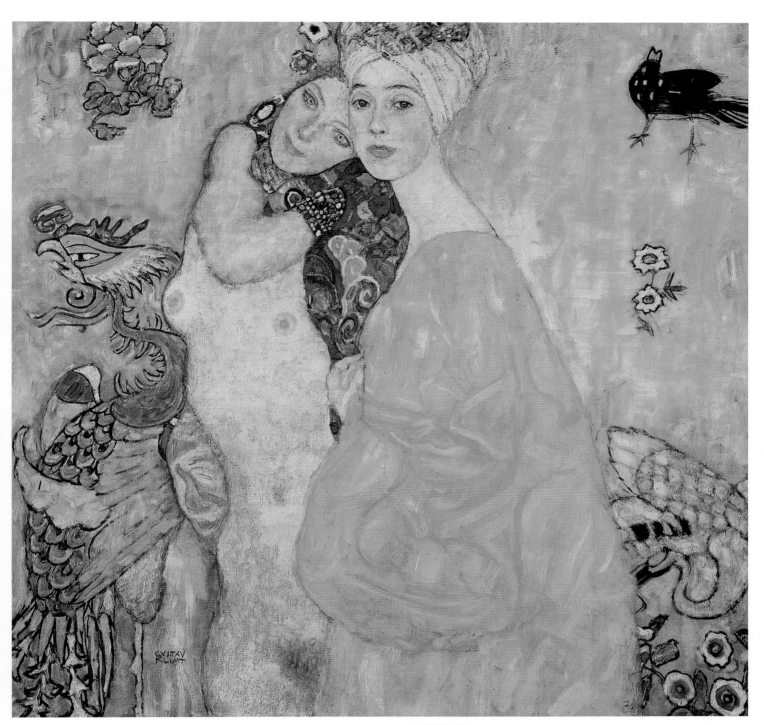

여자친구들

The Friends

클림트의 빈대학 강당 천장화를 구입한 세레나 레데러 부부의 클림트 컬렉션 중에 하나이지만 천정화와 마찬가지로 작품은 소실되었다.

동성애를 주제로 한 작품은 세기말에는 금기사항 중 하나였지만 클림트는 이 주제로 여러 작품을 남긴다. 이 작품은 신화를 주제로 한 우의화가 아니라 동성애를 노골적으로 다루고 있어 현실감이 강하게 나타나 있다.

배경에는 동양풍의 장식 패턴, 새와 꽃을 인용하고 있으면서도 장식은 단순해졌다. 이국적인 옷을 입은 여인과 그 여인의 어깨에 기대고 있는 벌거벗은 여인의 시선 차이가 주의를 끄는 작품이다.

1916~1917 년 캔버스에 유채 99 × 99cm

1945 년 임멘도르프성에서 소실

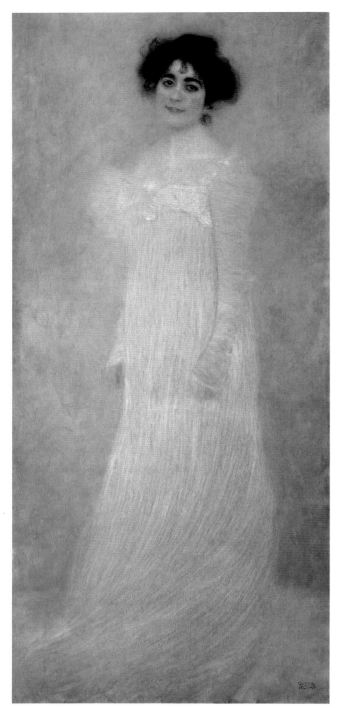

세레나 레데러의 초상
Portrait of Serena Lederer

1901년 제10회 분리파전에 빈대학 강당을 장식하기 위해 <의학>과 함께 전시된 작품이다. 많은 예술인들을 후원했던 레데러 부부는 클림트 작품만으로 장식된 방을 따로 둘 정도로 클림트를 아주 좋아했다. 클림트는 빈대학 학부 회화 스캔들이 일어나자 레데러의 남편인 아우구스트 레데러의 후원금으로 그림값을 국가에 지불하고 작품을 회수한다. 2차 세계대전 때 나치의 유태인 학살정책으로, 유태인이었던 이들 부부가 소유했던 클림트의 작품 14점이 소실된다.

이 작품은 초기 전신 초상화로서 모델의 얼굴과 손이 사실적으로 그려져 있다. 클림트는 레데러의 우아함을 강조하기 위해 흰색을 사용했으나 배경과 하나를 이루고 있어 현실감은 없어 보인다.

1899년 캔버스에 유채 188 × 85.4cm
뉴욕 메트로폴리탄 미술관 소장

클림트의 초상화

클림트 예술의 가장 중요한 부분을 차지하고 있는 것은 초상화다. 그의 초상화는 동시대의 다른 화가들과 다른 요소 두 가지가 있다. 움직임의 결여와 장식성이다. 클림트의 초상화에 등장하는 주인공 여자들은 화려한 옷에 둘러싸여 어떠한 외부 환경에도 상관없이 정지되어 있는 모습을 보여 주고 있다.

초상화가 사라져 가는 시기에 클림트는 초상화를 고집하였다. 그는 초상화를 다른 작업과 동일하게 중요시 하였으며, 의뢰한 고객의 눈에 맞추면서도 자신만의 표현 방식으로 제작하였다.

클림트의 초상화 대부분은 대학 회화 논쟁 이후에 제작되었는데, 정부 기관 등의 공식적인 의뢰가 중단되면서 부호들이 초상화를 의뢰하는 일이 많아졌다. 초상화를 그리는 일은 가장이었던 클림트를 경제적으로 안정시켜 주었다. 뛰어난 데생 실력은 초상화에서 유감없이 발휘되었다. 클림트의 고객들은 흡족해했고, 그에게 초상화를 그려 받는 것은 빈 상류층 여인들의 영광이었다. 화려한 옷차림의 여인들의 초상을 보면 그들이 얼마나 만족했을지 짐작할 수 있다. 클림트는 거의 실제 인물의 크기로 그렸으며 상류층 여성의 우아함을 놓치지 않고 표현했다. 모델의 아름다움을 돋보이게 배경을 장식적인 요소로 극대화시켜 구성했는데, 이것은 일반 사람들과 틀린 사교계 여성들의 배타적인 성격을 드러내게 한다.

클림트의 초상화는 상류층 여인과 사교계의 중요한 여인들을 대상으로 한 초상화와 전문 모델을 그린 초상화로 크게 구분되어진다.

초상화의 개성 있는 표현방식을 처음으로 볼 수 있는 작품은 1898년에 제작된 <소냐 크닙스의 초상>이다. 빈 공방의 후원자였던 그녀에 대해 클림트는 호감을 가지고 있었다. 초상화 작업을 하면서 클림트는 그녀에게 여러 권의 스케치북을 선물할 정도였다. 초상화에서 소냐 크닙스는 빨간색 스케치북을 들고 있다.

이 초상화에서 클림트는 인물의 용모를 사진과 비슷하게 하면서도 미적 효과를 강렬하게 묘사하고 있다.

클림트는 대학 회화에 몰두하느라고 1889년부터 1901년까지 초상화는 제작하지 않지만 그 이후 활발하게 초상화를 제작한다.

그 이후 미술가이자 부호인 헤네베르크는 자신의 빌라가 완성되는 시기에 맞추어 아내 마리의 초상화를 클림트에게 의뢰한다. 클림트는 집 방문객에게 가장 먼저 눈에 띄는 장소인 입구 벽난로 선반 위에 자리잡을 위치를 고려해 특별하게 제작한다.

<소냐 크닙스의 초상화>보다 전통적인 방법으로 그려진 이 초상화에서 클림트는 정사각형 화면에 점묘법으로 다양한 색채를 사용하면서도 통일된 단조로운 색조를 보여 주고 있다. 클림트는 <마리 헤네베르크> 초상화에서 완벽한 빛을 강조하기 위해 점묘법을 사용한 것은 아니다. 그는 짧으면서도 한 방향으로 흐르는 터치를 사용함으로써 화면을 다채롭게 장식한다.

전통적인 방법으로 제작한 <마리 헤네베르크>의 초상화 이후 클림트는 초상화가로서 더욱더 발전된 양식을 보여 준다. <에밀리에 플뢰게>의 초상화는 클림트 특유의 복잡한 장식 양식으로 향하는 중요한 변화를 보여 주는 초상화이다. <에밀리에 플뢰게>의 초상화는 의뢰받지 않은 작품이었기에 초상화로서 지켜야 할 의뢰인의 의도를 따르지 않아도 되었으므로 클림트는 구성의 장식적인 요소를 극대화시킬 수 있었다.

에밀리에 플뢰게는 평생 독신으로 살았던 클림트에게 중요한 인물이다. 마지막 임종 순간에도 찾았을 정도로 그녀와의 관계는 특별하다.

에밀리에 플뢰게는 예술가회사를 같이했던 동생 에른스트의 아내의 동생이다. 클림트가 29살, 에밀리에가 17살 때 만났지만 두 사람은 처음부터 연인관계는 아니었다. 클림트가 에른스트의 사후 그의 어린 딸 헬레네의 후견인이 되면서부터 가까워졌다. 의상실을 경영하면서 빈 패션계에서

주도적인 역할을 했던 그들 자매는 경제적으로 안정되어 있는 사교계 여성들이었다.

클림트에게 경제적으로 의존하지 않았던 독립적인 여성 에밀리에 플뢰게는 그가 죽을 때까지 27년 동안, 같이 생활은 하지 않았지만 평생 클림트 곁에 있었다. 클림트의 유산을 여동생과 같이 상속받았던 에밀리에는 그의 화실에 남아 있던 편지와 자료들을 모두 불태워 버렸다. 클림트는 에밀리에 플뢰게의 초상화 4점을 남겼는 데, 그 중 <에밀리 플뢰게의 초상>이 가장 유명하다.

1905년 <마르가레타 스톤보로 비트겐슈타인의 초상>에서 클림트는 다른 형태의 초상화를 보여 준다. 장식이 배제된 순백의 화사한 의상, 포갠 손, 그리고 조용히 먼 곳을 바라보고 있는 모델의 시선은 이제까지 클림트 초상화에서 보여 준 다른 여인상이다.

하지만 그녀는 부모가 결혼선물로 의뢰한 자신의 초상화를 보고 마음에 들어하지 않았다. 명문가 집안의 딸로서 미모와 재원을 겸비한 그녀는 당시 사교계 여성들과는 다르게 자유로운 사고를 지닌 여성이었다. 클림트는 이 초상화에서 새로운 양식으로 표현했음에도 불구하고 그녀의 지성보다는 유순하면서도 순진한 여인으로 묘사한다.

이 시기에 제작된 <프리차 리들러의 초상> 역시 그녀의 초상화와 같이 사각형 화면을 기본 구성으로 하고 있지만 장식은 훨씬 정교하고 화려하다. 두 초상화에서 볼 수 있듯이 클림트는 얼굴과 손을 사실적으로 묘사하고 있다. 그러한 표현은 클림트의 예술 세계를 단적으로 보여 주고 있는 것이다. 장식적인 것을 배제하고 사실적으로 묘사함으로써 예술이 결코 자연을 모방할 수 없음을 의미하고 있다.

가장 정교하면서도 화려한 초상화는 <아델레 블로흐 바우어> 초상화다. 빈 은행가이자 실업가의 아내 아델레 블로흐 바우어는 두 번 모델로 선 유일한 여인이다. 황금빛 배경 속에 황금빛 의상을 입고 있는 첫 번째 초상화는 클림트의 장식적 양식화로서는 최고의 작품이다. <키스>와 더불어 상당히 독특한 작품으로 평가받고 있는 이 초상화는 살아 있는 여인이 아니라 조각상 같은 느낌을 주고 있는데 작업은 느리게 진행되었다. 초상화를 완성하기까지 오랜 시간이 걸린 이유는, 복잡한 장식을 처리하기 위해 클림트가 정교하고 독특한 기법을 사용했기 때문이다. 복잡한 장식과 호화로운 금은박 사용은 아델레 블로흐 바우어를 신비스럽게 만들었다. 그녀는 비현실적인 세계에서 살고 있는 여신 같은 존재로 보인다.

클림트와 에밀리에 플뢰게는 자유스러운 옷은 자유스러운 사고를 낳는다는 새로운 '개혁운동'의 선구자들이었다. 그래서 클림트는 자신의 개혁 의지를 초상화에서 시사하였지만 화려한 장식적인 요소들은 자유로운 개혁과는 불협화음을 이루고 있다. 자유와 억압의 부조화는 클림트의 모순적인 여성 시각과 같다.

사회적 지위가 높은 여성들의 초상화와는 좀더 다르게 클림트는 여성을 성적 대상자로 표현한 작품들을 제작한다. 반쯤 벗은 여인이 자신의 몸을 유혹하듯 보여 주는 수백 점의 드로잉을 보면 알 수 있듯이 에로티시즘은 클림트 작품의 중요 주제다.

클림트의 아틀리에에는 항상 모델들이 포즈를 취하지 않는 상태에서 벌거벗은 채 주위를 돌아다니고 있었다. 클림트에게 고용된 모델들은 자유롭게 아틀리에를 돌아다니면서 그가 원하면 언제든지 포즈를 취하곤 했지만 그는 모델들에게 육체 이상을 보지 않았다.

에로티시즘을 표현한 그의 드로잉 작품들은 클림트의 실생활에 더 가깝다. 클림트는 에밀리에 플뢰게와는 정신적인 사랑을 추구하였지만 모델들과는 육체적인 사랑을 나누었다. 경제적으로 의존할 수밖에 없었던 모델들은 그의 요구를 다 들어 줄 수밖에 없었다.

하지만 드로잉 작품과는 다르게 그는 회화에서 여성을 다각적인 시선으로 바라본다. 그의 작품 <여성의 세 시기>, <죽음과 삶>, <희망>에서 볼 수 있다.

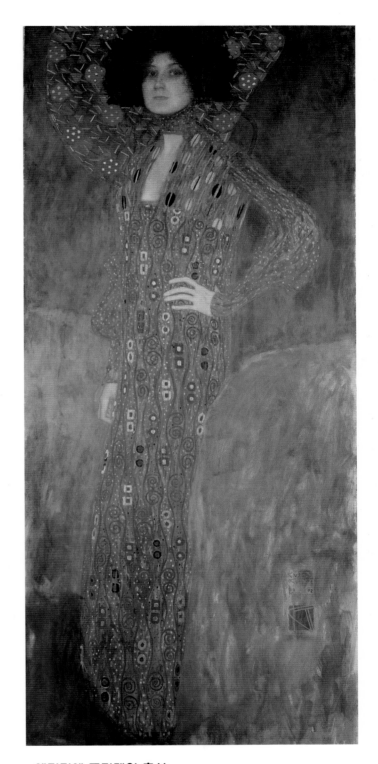

에밀리에 플뢰게의 초상
Portrait of Emilie Flöge

클림트는 평생 독신으로 지냈지만 에밀리에 플뢰게와는 정신적인 동반자 관계를 지속했다. 클림트는 에밀리에 플뢰게의 초상화를 4점 그렸는데, 이 작품이 가장 유명하다. 1903년 빈 분리파전에서 전시되었던 작품이다.

추상적이고 장식적으로 그려진 의상이 당시 유행하던 스타일과는 너무나 동떨어져 있어 빈에서 유명한 의상실을 하고 있던 에밀리에의 마음에 들지 않아 클림트에게 다시 그려 달라고 요청을 하지만, 클림트는 이 작품을 끝으로 에밀리에 플뢰게의 초상화는 더이상 그리지 않았다.

1902년 캔버스에 유채 178 × 80cm

빈 시립역사미술관소장

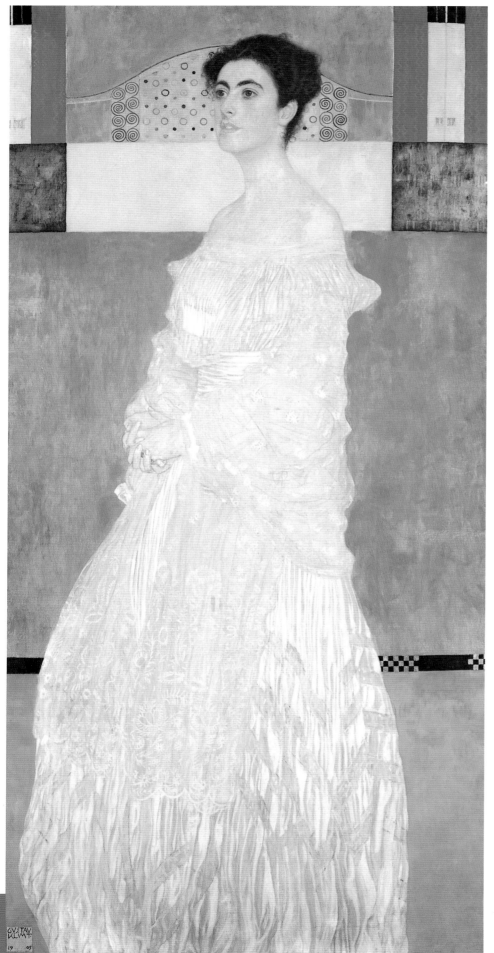

마르가레트 부인의 초상
Portrait of Margaret Stonborough-Wittgenstein

클림트의 여성 초상화로서는 예외적으로 모델의 얼굴이 화면밖을 보고 있는 작품이다. 그때까지의 전신 초상화와 다른 기하학적 배경이 화사한 드레스를 입고 있는 모델과 부조화를 이루고 있다.

양식은 현대적이지만 모델의 이미지는 전근대적인 순종적인 여성으로 묘사되어 있어 마르가레트 스톤보로 비켄슈타인은 마음에 들어하지 않았다고 한다. 하지만 이 초상화는 클림트 여성 초상화의 전환점에 서 있는 작품이다.

마르가레트 스톤보로 비트겐슈타인은 오스트리아 헝가리 제국의 유력한 철강왕 카를 비트겐슈타인의 막내딸로서 그녀의 결혼을 기념하는 의미로 클림트에게 초상화를 의뢰한다. 미모와 자유로우면서도 지적인 사고의 소유자인 마르가레트로서는 순종적으로 그려진 자신의 모습이 마음에 들지 않아 주택 지하실에 방치해 두었을 정도였다고 한다.

1905년 캔버스에 유채 180 × 90cm
뮌헨 바이에른국립미술관 소장

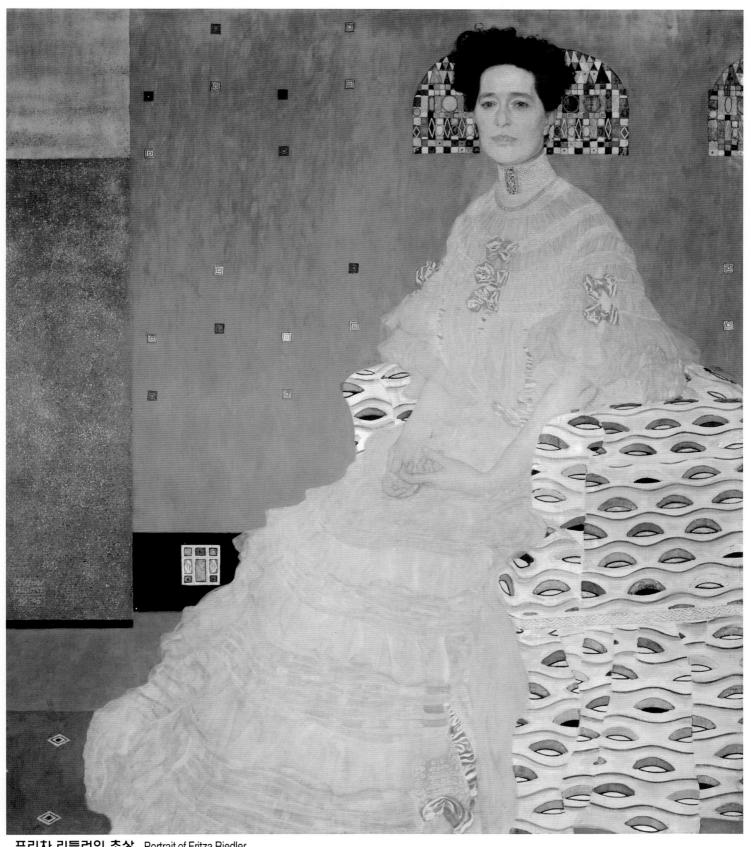

프리차 리들러의 초상 Portrait of Fritza Riedler

빈 추밀 고문관의 아내인 프리차 리들러는 예술 애호가였다. 프리차의 남편이 의뢰한 초상화로서, 사각형 화면 구성은 다른 초상화와 같으나 장식 모티프가 더욱 다양해지고 정교하다.

이 초상화에서도 사실적으로 그려진 부분은 손과 얼굴뿐이다. 배경의 기하학적 패턴과는 서로 다른 구성요소를 보여주고 있는데 이는 클림트 초상화의 대표적인 표현방식의 하나다. 그녀의 머리 뒤로 보이는 반원형의 정교한

기하학적 장식은 스페인 궁정화가 벨라스케스가 그린 <마리 테레사 공주의 어린 시절>의 머리 스타일을 연상시킨다.

클림트가 가장 좋아했던 화가가 벨라스케스였다. 벨라스케스에 대한 경의의 표시로 프리차 리들러의 초상화에 의식적으로 그려 넣었다.

1906년 캔버스에 유채 153 × 133cm

빈 오스트리아미술관 소장

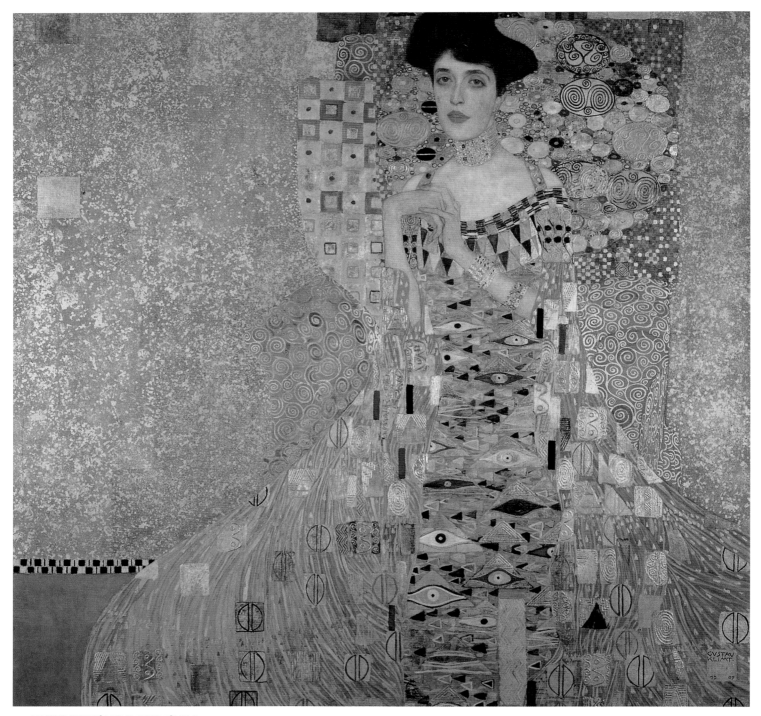

아델레 블로흐 바우어의 초상 1

Portrait of Adèle Bloch-Bauer

<키스>와 더불어 클림트의 '황금 스타일'의 대표적인 작품이다.

빈 은행가의 실력자 모리츠의 딸 아델레 블로흐 바우어는 기업가 페르디난트 블로흐와 결혼을 한다. 남편 페르디난트는 당시 빈에서 가장 유명한 화가 클림트에게 아내의 초상화를 의뢰한다. 남편의 풍부한 재정 상태를 과시하기 위해 아델레는 남편이 선물한 목걸이와 모피를 착용하고 있는데, 목걸이는 <유디트 1 - 유디트와 홀로페르네스>에서 모델이 하고 있는 목걸이와 같아, 모델이 같다는 것을 알려 주고 있다.

사회적 위치가 높았던 아델레의 신분과 남편의 재력을 상징하기 위해 클림트는 새로운 표현방식을 구상한다. 이제까지 초상화에서는 사용되지 않았던 금·은박을 입혀 정교하게 장식한 것이다. 비잔틴 황금 모자이크를 연상시키는 스타일과 장신구는 그녀의 사회적 지위를 알려줌에도 불구하고 이 초상화에서 아델레는 살아 있는 여성이 아니라 여신에 가까운 신비스러운 모습을 보여 주고 있다. 클림트의 초상화에서 가장 화려하다.

1907년 캔버스에 유채

빈 오스트리아 미술관 소장

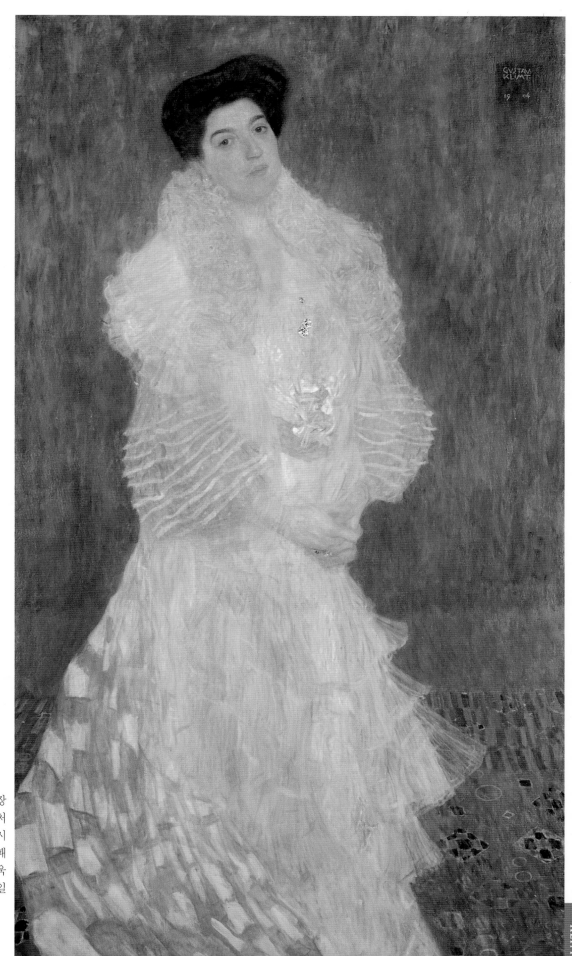

헤르미네 갈리아 초상

Portrait of Hermine Gallia

의상 일부분과 화면 바닥에 보이는 장
식적 패턴이 의뢰받은 초상화로서는 처
음으로 등장하지만 특별히 모험적인 시
도는 하지 않았다. 하지만 장식적인 패
턴은 클림트의 후기 초상화에서 더욱
더 현저히 나타난다. 영국에 있는 유일
한 클림트의 작품이기도 하다.

1903~1904년 캔버스에 유채

170 × 96cm

런던 국립미술관 소장

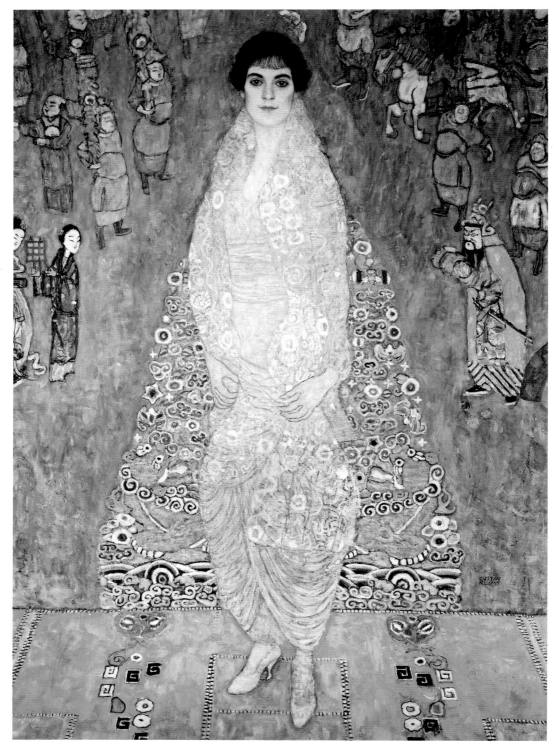

엘리자베스 바쇼펜 에츠 남작 부인의 초상

Portrait of Baroness Elisabeth Bachofen-Echt

엘리자베스는 클림트의 후원자였던 세레나와 아우구스트 레데레의 딸이다. 그녀의 부모가 의뢰하여 제작된 이 초상화는 클림트 만년을 대표하는 초상화 중의 하나로 꼽힌다. 지적이면서도 세련된 엘리자베스의 아름다움을 표현한 작품이다.

배경에 동양인들이 엘리자베스를 바라보고 있는데, 이는 엘리자베스의 아름다움을 찬양하는 것을 의미한다. 인물의 좌우에 기하학적 장식을 그려 넣음으로서 전체적으로 평면적인 장식적 구성을 보여 주고 있다.

클림트는 만년에 동양 미술에 관심이 많았다. 화면 오른쪽에 있는 말을 탄 기마병은 중국 병풍화를 의식적으로 인용하여 이국적으로 보이게 했다.

1914 년 캔버스에 유채 180 × 128cm

개인 소장

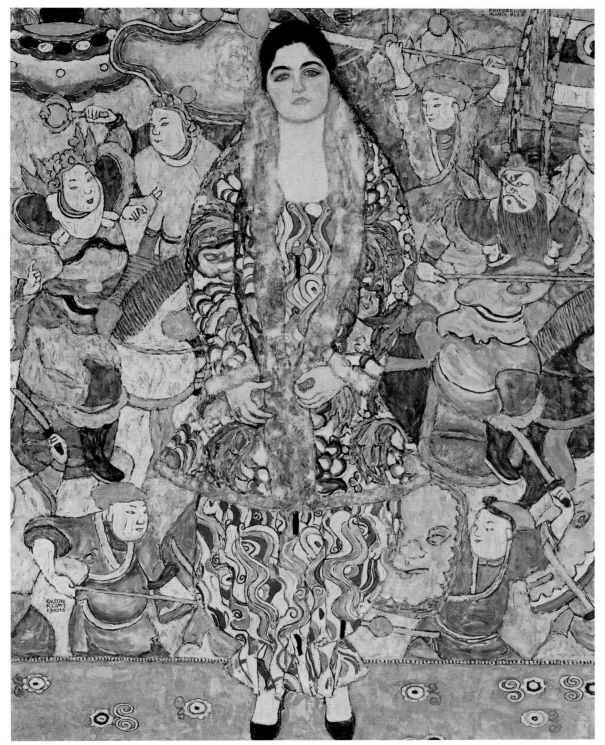

프리데릭케 마리아 베어의 초상
Portrait of Friederike Maria Beer

빈에서 가장 유명한 클럽을 소유한 실업가의 딸이자 빈 공방 의상실의 최대 고객인 프리데릭케가 클림트에게 직접 초상화를 의뢰한다. 엄청난 가격에도 불구하고 프리데릭케는 빈에서 가장 유명한 화가에게 자신의 초상화를 맡기고 싶었다. 이국적인 외모가 마음에 들었던 클림트는 프리데릭케의 초상화를 그리기로 한다. 보통 초상화는 남편이나 부모에게 의뢰를 받는데 이 초상화는 모델에게 직접 의뢰를 받은 작품이다. 이 작품은 후기 초상화에서 가장 화려한 작품으로서 그녀의 이국적인 외모에 맞추어서 클림트는 자신이 수집하던 중국, 한국의 꽃병의 그림을 그려 넣었다.

한국 도자기 꽃병 그림을 배경으로 프리데릭케는 빈 공방 의상실에서 제작한 의상을 입고 서 있는데, 그녀의 강한 성격이 잘 드러나 있다.

정면을 향하는 전신 초상화로서 손의 위치나 배경이 큰 차이를 보이지 않는 것이 특징이다. 화면 오른쪽 위에 국기가 조금 보이는데, 당시는 제1차 세계대전 중이어서 클림트의 국가 의식의 다른 표현으로 보여진다.

프리데릭케가 입고 있는 드레스는 현재 뉴욕의 미술관에 보존되어 있다.

1916년 캔버스에 유채 168 × 130cm
뉴욕 구겐하임미술관 소장

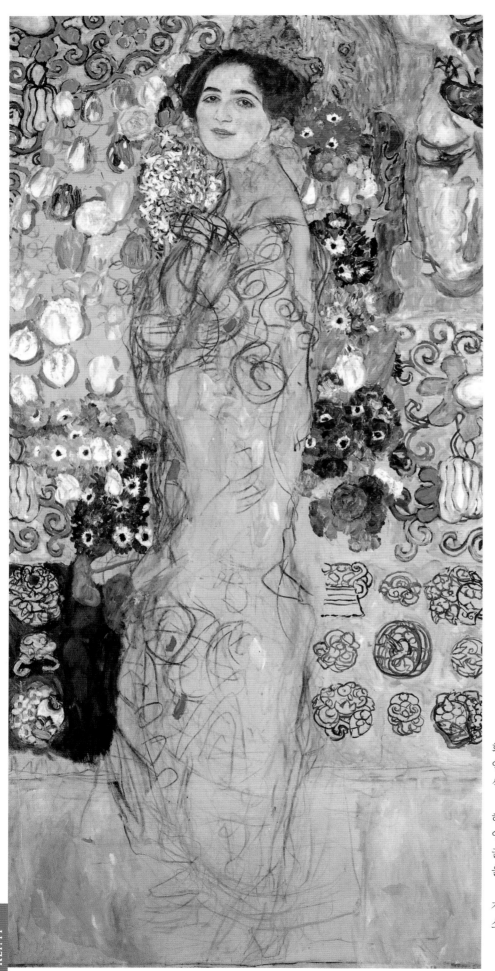

부인의 초상 – 미완성
Portrait of a Lady

미완성으로 남은 클림트 만년의 작품이다. 다른 초상화와는 다르게 장식적인 요소를 많이 배제하고 사실적인 기법을 사용한 초상화이다. 또한 이제까지와는 다른 색채를 시험적으로 사용하였다.

장식적인 효과를 주기 위해 그려진 화면 양쪽에 등장하는 강렬한 색의 꽃들은 일본 공예품과 일본 회화에서 영향을 받았다. 배경은 사실적으로 섬세하게 그려진 얼굴과 구분되고 있으면서도 서로 구분이 안 될 정도로 어울린다.

클림트의 초상화는 대부분 무표정하거나 그것에 가깝지만 리아의 미완성 초상화에서는 눈과 입에 미묘한 미소가 어려있다.

1917~1918 년 캔버스에 유채 180 × 90cm

린츠 시립노이에미술관 소장

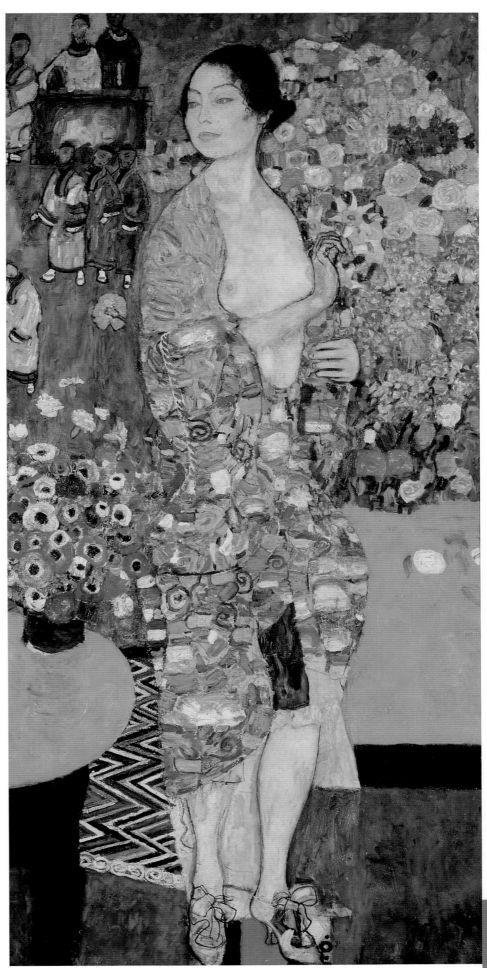

리아 뭉크의 초상 – 무희
The Dancer

클림트 사후 1920년 빈에서 처음 공개된 작품이다.
클림트 만년의 전신 초상화 중 한 점이다. 이 작품은 리
아의 부모가 그녀를 닮지 않았다는 이유로 받기를 거절
한 작품이다. 그후에 클림트는 제목을 무희로 바꾼다.
　화면 아래 발 부분이 미완성적인 느낌을 주고 있지만
전체적으로 완성도가 높은 작품이다. 화면 왼쪽 배경에
는 동양인들을 그려 넣었는데 이는 클림트의 동양적 취
미가 작품으로 표현된 것이다. 꽃을 장식화한 기법으로
다른 작품들과 동일한 양식을 이루고 있다.
　1916~1918년 캔버스에 유채
개인 소장

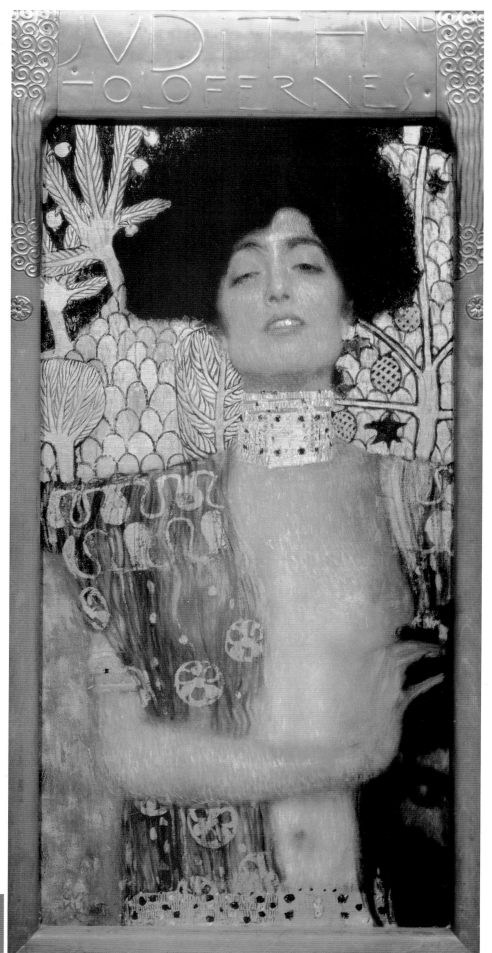

유디티 1
Judith 1

금을 사용함으로써 클림트의 '황금 스타일' 시작을 알리는 중요한 작품이다. 액자에 '유디트와 홀로페르네스'라고 쓰여 있음에도 불구하고 1905년 베를린에서 열린 독일예술가동맹 2차 전시회에서 '살로메'라는 이름으로 전시되었다. '구약성서'에 나오는 유디트는 이스라엘을 구한 구국의 영웅인데, 클림트가 유디트를 에로틱한 여성으로 묘사했기 때문이다.

구약성서에 나오는 유디트는 아름다운 미망인으로, 이스라엘을 침략한 앗시리아 장군 홀로페르네스를 유혹하여 그의 목을 베어 버리고 나라를 구한다. 클림트는 성서에 나오는 유디트의 모습보다 남자를 유혹하는 모습에 주목했다. 그것은 성서에서 유다의 목을 벤 살로메의 모습과 닮아 있다.

1901년 캔버스에 유채 84 × 42cm
빈 오스트리아미술관 소장

누다 베리타스 – 벌거벗은 진실
Nuda Veritas

제4회 분리파전에 전시되었다. 아르누보 문양 장식을 배경으로 벌거벗은 채 서 있는 여인은 전형적인 요부의 모습을 보여 주고 있다.

여인은 진실의 거울을 들고 있고, 거짓을 나타내는 뱀이 그녀의 발밑에 있는데 이는 진실은 예술가의 영역이라는 클림트의 상징적 표현이다. 이 작품에서 클림트는 탐미주의적 취향을 거부하고 분리파의 엘리트적 자의식을 드러내고 있다.

분리파 회장으로서 클림트의 메시지는 새로운 예술의 진실이었다.

1899년 캔버스에 유채 252 × 56cm
빈 오스트리아국립도서관 소장

유디티 2
Judith 2(Salome)

같은 소재로 그린 유디트1과 마찬가지로 살로메의 이미지가 강한데도 불구하고 클림트는 여전히 유디트라는 제목을 택했다.

상반신을 드러낸 채 시선은 관람객을 외면하고 있는 모습이 성서에 나오는 구국의 영웅 유디트의 이미지보다는 세기말적 퇴폐적 분위기에 더욱 가깝다. 설명적인 상황 묘사는 배제되어 있고 요부의 이미지가 강조되었다.

유디트가 가지고 있는 남성적이고 강한 공격성은 사라지고 관능적이면서도 유혹적인 여인의 모습이다. 채색이 풍부한 여성적인 곡선의 모티프와 남성적 직선의 모노크롬조의 모티프가 같이 묘사되어 있다.

1909년 캔버스에 유채 178 × 46cm
베네치아 근대미술관 소장

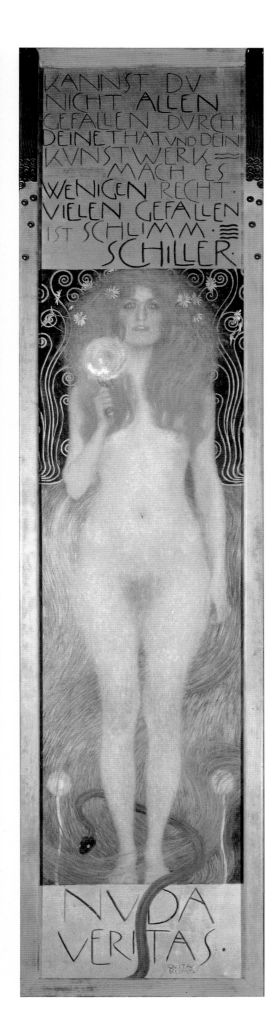

KANNST DV
NICHT ALLEN
GEFALLEN DVRCH
DEINE THAT VND DEIN
KVNSTWERK
MACH ES
WENIGEN RECHT.
VIELEN GEFALLEN
IST SCHLIMM.
SCHILLER.

NVDA
VERITAS.

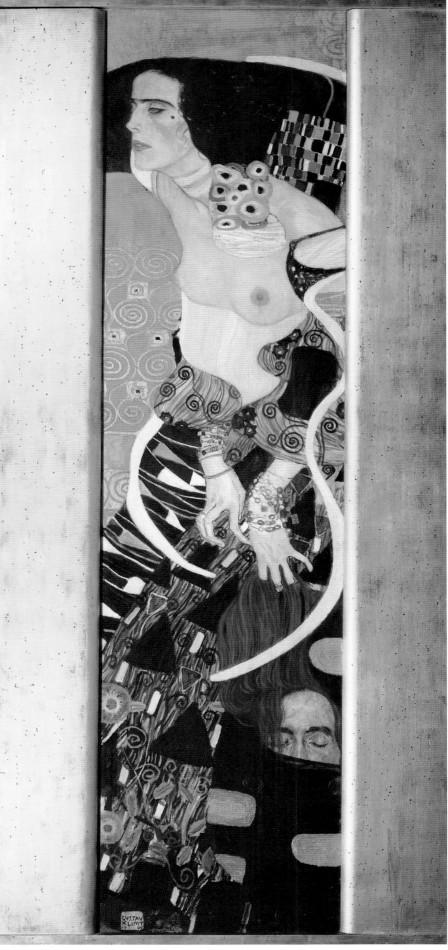

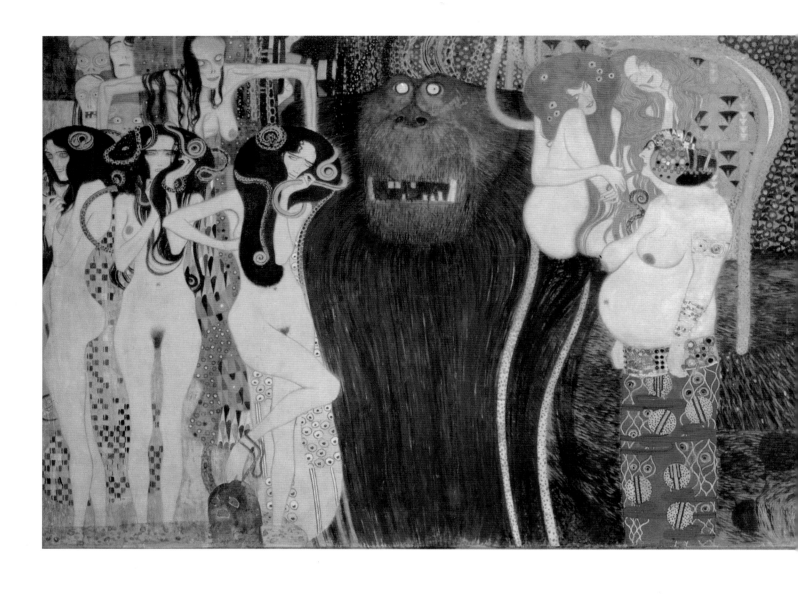

베토벤 프리체 제 2 벽면 – 적대적 힘
The Beethoven Frieze - Hostile Forces

전시장 좁은 벽에 그려진 벽화다. 고릴라의 모습은 신들조차 싸움 상대가
안 되는 티포에우스의 모습을 상징하고 있고 고릴라 옆의 세 명의 여인은 그
의 딸 고르곤 세 자매를 상징하고 있다. 세 자매는 질병, 광기, 죽음, 방탕과
부정, 무절제, 계속되는 슬픔을 상징하고 있다.

조화로운 형태를 보여 주고 있는 작품이지만 무절제를 상징하는 오른쪽의
뚱뚱한 여인이 희극적으로 보여지고 있어 클림트가 의도했던 메시지가 전달
되지 않는다.

1902 년 자개, 금박, 유리, 카제인 물감 220 × 2,400cm
빈 오스트리아미술관 소장

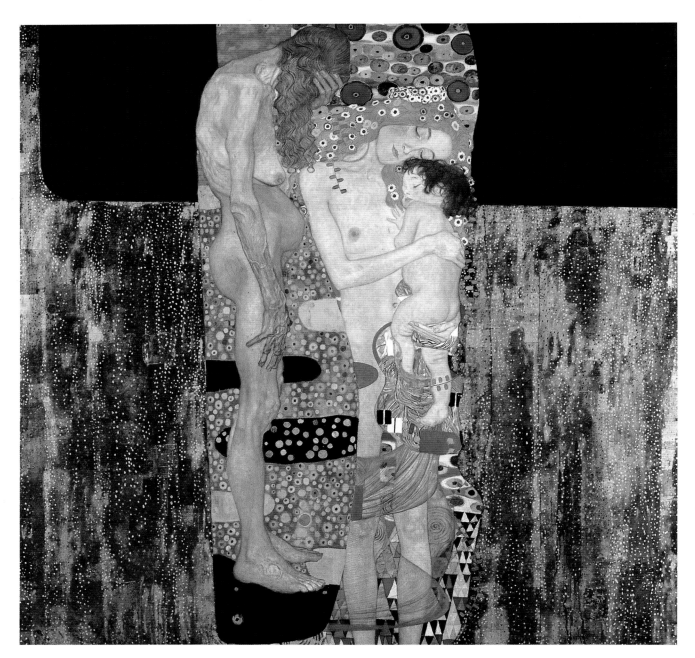

여성의 세 시기

The Three Age of Woman

여성을 주제로 삶의 본질적인 문제를 표현했다. 3단계 가운데 최초의 2단계인 어머니와 아이 모티프는 그 이후 <가족>, <생과 사> 등의 작품으로 발전한다.

태어나고 성장하고 늙어 가는 과정을 한 화면에 담고 있는 이 작품에서 모자와 노인의 배경 모티프를 색채로 구분했다는 점이 특징이다.

화면 상부 인물의 양쪽의 검은 평면은 중앙의 남성을 상징하는 장식적인 것과 더불어 3명의 인물이 놓여진 공간을 보다 모호하게 해주고 있다. 그것 때문에 이 작품의 우의적, 상징적 성격이 한층 강하게 나타나고 있다.

1905 년 캔버스에 유채 180 × 180cm

로마 국립미술관 소장

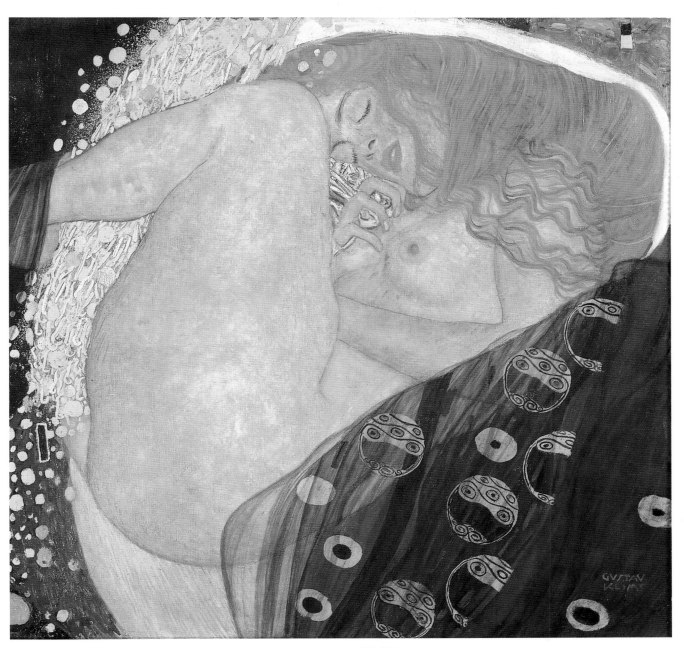

다나에

Danae

다나에는 펠레폰네소스 반도의 아르고스를 통치하던 아크리시오스의 딸이다. 아크리시오스 왕은, 딸이 낳는 아들한테 살해당한다는 예언을 듣고는, 남자들이 접근하는 것을 막기 위해 딸을 탑 속에 가두어 버린다. 하지만 다나에에게 반한 제우스는 헤라의 질투를 피하기 위해 황금 비로 모습을 바꿔서, 다나에의 체내에 들어가 사랑을 나눈다. 그 결과 태어난 영웅이 페르세우스였다.

자신의 성적 환상을 감추기 위해 신화의 주제를 즐겨 사용한 클림트에게 다나에처럼 적당한 소재도 없었을 것이다. 그리스 신화에 나오는 다나에 이야기는 클림트의 성적 환상을 자극하기에 충분한 소재였다.

클림트는 밀실 속에 감금된 다나에의 움직일 수 없는 상황을 보다 강조하기 위해 장사각형 화면 전체에 다나에를 그려 넣었다.

어둠 속에서 내리는 황금비는 남자의 정자를 상징한다. 격류를 따라 흐르는 정자는 다나에의 체내에 들어간다. 웅크린 채 태아 같은 자세를 취한 다나에는 성적 황홀감에 빠져 있어 눈을 감고 있다.

1907~1908년 캔버스에 유채 77 × 83cm

개인 소장

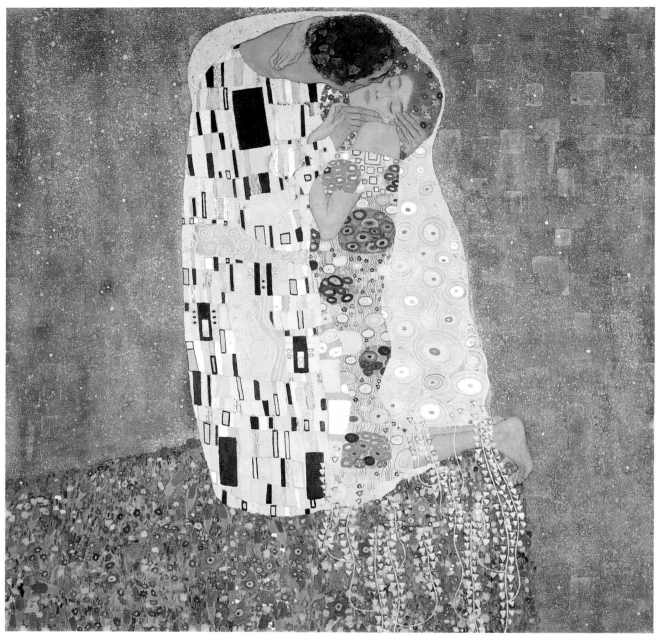

키스

The Kiss

1906년~1909년에 걸친 클림트의 '황금 스타일'의 정점을 가리키는 작품이다. 1908년 쿤스트샤우 전시회에 처음 공개된 작품으로, 클림트의 대표작 중 복제가 가장 많이 된 작품이다.

키스는 클림트가 즐겨 그렸던 주제 중의 하나다. 이 작품에서는 남녀의 옷 전체에 금박을 많이 사용했는데, 이것은 종교화에서 성모 마리아의 전신을 휘어감고 있는 후광과 같은 효과를 준다. 성모 마리아를 둘러싼 후광은 사랑의 성스러움을 나타내고 있지만, 클림트는 에로티시즘의 의미를 증폭시켜주기 위해 금박을 사용했다.

남녀의 사랑을 미화시킨 이 작품은 풍부하고 화려한 장식을 사용함으로써 주제가 더욱더 관능적으로 느껴지게 한다. 주로 흰색과 검은색의 직선을 모티프로 표현한 남성은 남성의 힘을 상징하고 있고, 적색 원과 타원형 모티프를 사용한 여성은 여성적 속성을 나타내고 있다.

<물뱀>, <다나에>, <성취>와 더불어 사랑의 황홀과 승리를 노래한 작품이다.

1907~1908년 캔버스의 유채 180 × 180cm
빈 오스트리아미술관 소장

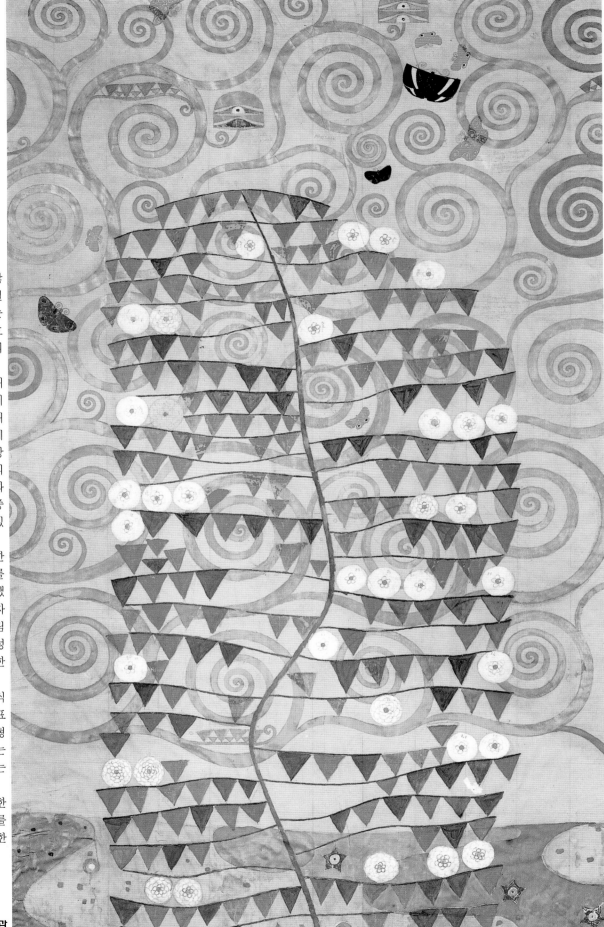

생명의 나무
Tree of Life

철도업과 은행업 등으로 많은 재산을 모은 벨기에의 실업가 아돌프 스토클레는 1903년에 건축가 요제프 호프만에게 저택 건축을 의뢰한다.

1905년에 짓기 시작해 1911년에 완성한 스토클레 저택은 요제프 호프만의 대표작이다. 그는 클림트에게 스토클레 저택의 식당을 장식하는 모자이크 장식화를 의뢰한다. 클림트의 모자이크화는 빈 공방이 제작한 작품 중 최고의 걸작으로 평가받고 있다.

클림트는 후원자의 풍부한 재정 덕분에 값비싼 재료를 이용하여 모자이크를 완성했다. 1910년 유리, 산호, 자개 준보석 등을 사용한 클림트의 모자이크 도안이 완성되고 빈 공방이 이를 제작한다.

식당 양쪽 긴 벽면에 장식된 생명의 나무는 구상적 표현이 전혀 없는 추상적인 형태로 이루어져 있는데, 이는 클림트 회화에서 볼 수 없는 특이한 작품이다.

클림트의 후원자의 풍부한 재정 덕분에 값비싼 재료를 이용하여 모자이크를 완성한다.

1905년~1909년
종이에 템페라
194.6 × 120cm
빈 오스트리아공예미술관 소장

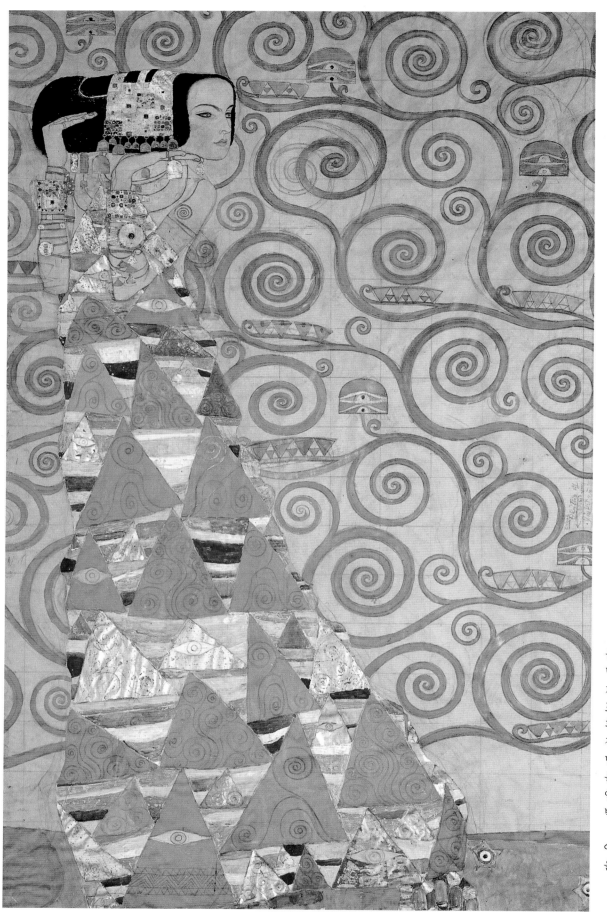

기대

Expectation

스토클레 저택의 식당 긴 벽을 장식하고 있는 패널화 생명의 나무 부분이다. 유일하게 얼굴과 손이 구상적으로 표현됐는데, 생명의 나무에 휘감겨 있는 여인은 고대 이집트의 벽화처럼 얼굴은 측면을 향하고 있고 몸은 정면을 향하고 있다. 이집트풍의 인물과 추상화로 배경이 완벽하게 하나가 되어 있다.

여인의 장신구는 이집트풍이지만 손은 인도네시아 춤을 연상시킨다.

1905~1909년
쫑이에 템페라
193 × 115cm

**빈 오스트리아 공예미술관
소장**

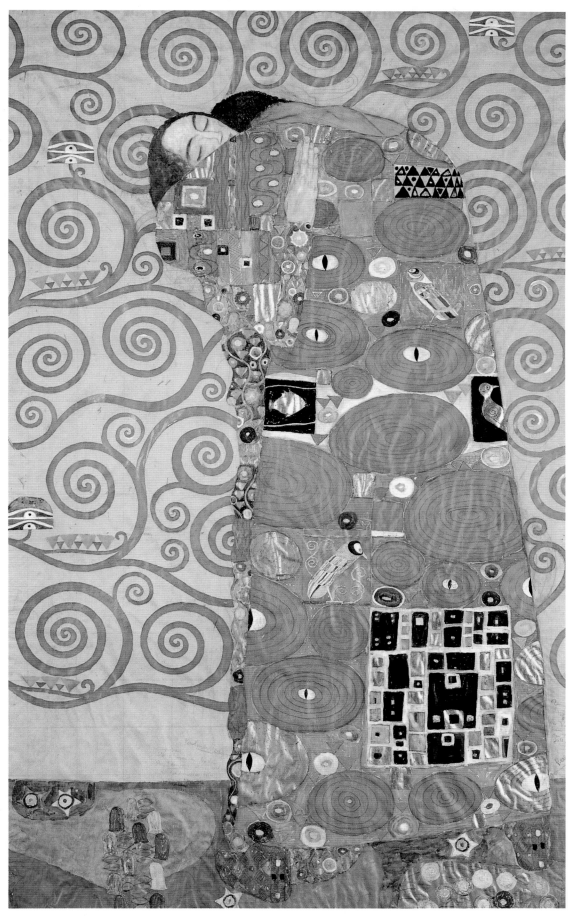

성취

Fulfillment

스토클레 식당 긴 벽 생명의 나무
〈기대〉 맞은편에 있는 패널화다. 전
체적으로 동양풍의 의상은 클림트의
오리엔탈리즘과 비잔틴 취향을 짙게
나타낸다.

1905~1909 년

종이에 템페라

194.6 × 120cm

빈 오스트리아공예미술관 소장

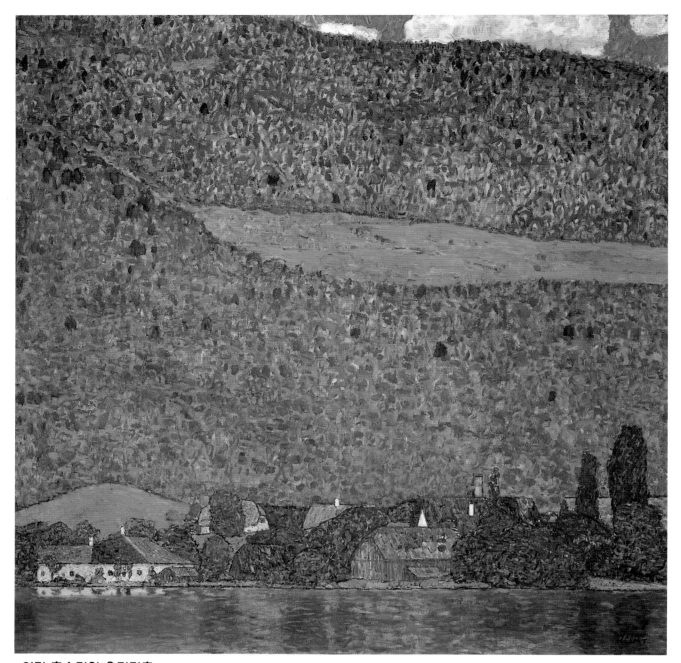

아터 호숫가의 운터라호
Unterach on the Attersee
1915년 캔버스에 유채 110 × 110cm
잘즈부르그 성 루베르도미술관 소장

클림트의 풍경화

 초상화에서 자연을 배제시킨 것처럼 클림트의 풍경화에는 인물이 존재하지 않는다. 그는 풍경화가가 아니었기에 형식에 구애받지 않고 자유스러운 시선으로 자연을 바라보았다. 그는 풍경화를 늦은 나이에 시작했지만 그가 남긴 작품 중 4분의 1이 풍경화이다.

 우의적이며 관능적이고 장식적인 다른 작품들과 달리, 그의 에밀리에 플뢰게와 여름휴가를 보낸 오스트리아 북부 아터 호숫가를 그린 그의 풍경화는 단조롭게 표현되어 다른 작품들과 확연히 구분되어진다. 풍경화는 초상화와 다른 작품들처럼 스케치나 습작을 하지 않고 휴가 기간 중 대부분 야외

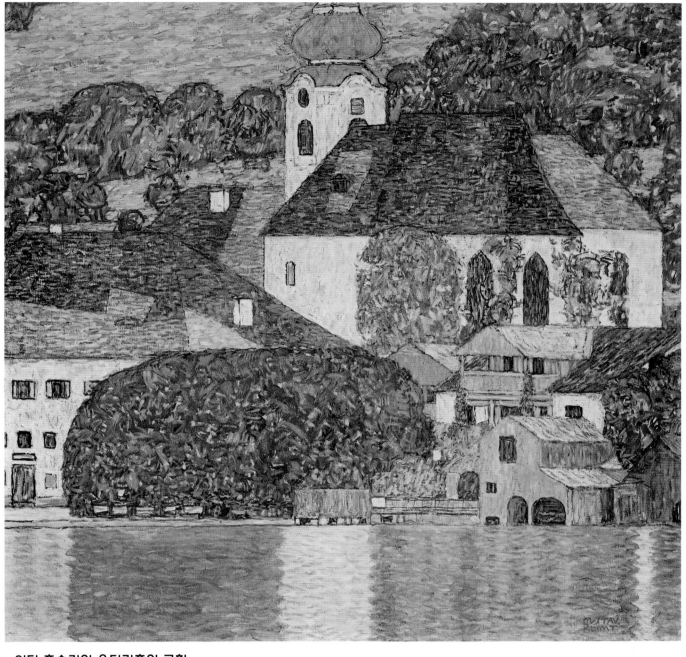

아터 호숫가의 운터라호의 교회
Church in Unterach on the Attersee
1916년 캔버스의 유채 110 × 110cm
개인 소장

에서 제작했다. 1899년 이전에 제작된 초기 풍경화 4점을 제외하고 모든 풍경화는 정사각형으로 크기가 거의 같다.

클림트의 풍경화는 여성의 에로티시즘을 표현한 작품들과 달리 적극적인 조명을 받지 못했지만, 그는 자연을 빛의 변화에 따르지 않고 자신이 본 그대로의 자연에 충실하면서도 자신만의 시선으로 표현한다. 자연을 그리면서도 자연을 사실적으로 재현하지 않았다. 그의 풍경화는 가장 아름다움 순간에 고정되어 있다고 할 수 있다.

양식의 변화가 거의 없는 클림트의 풍경화는, 미묘하면서도 다양한 색채로 화면을 구성했음에도 밀폐된 공간을 보여 주고 있다.

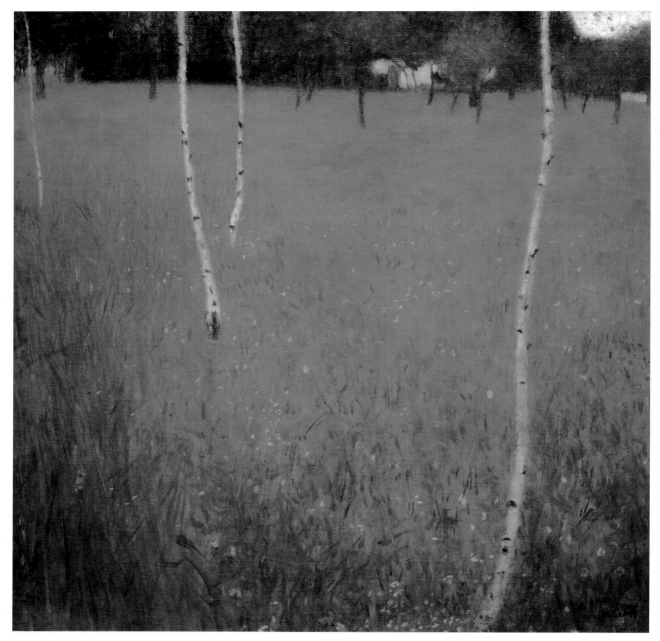

자작나무가 있는 농가
Farmhouse with Birches

클림트는 모두 222점의 작품을 남겼는데, 그 중 풍경화가 50여점, 전체의 4분의 1을 차지한다. 클림트는 풍경화를 여름 휴가 때 제작했다. 에밀리에 플뢰게와 여름휴가를 아터 호숫가에서 보내면서 클림트는 풍경화에 몰두한다.

클림트의 풍경화에는 인물이 배제되어 있는 것이 특징이다. 모네, 세잔, 고흐의 풍경화에서도 자연공간은 적어도 손을 뻗으면 잡을 수 있는 '정물적'한 공간이 아니라 원경으로 그려져 있다. 그러나 이것에 대해서 클림트의 많은 풍경화는 전후좌우의 넓이가 부족하다.

그리고 대부분은 수평선을 높이 취하고자 하나, 이것을 숨기는 것같이 해서 화면에 보여지지 않는다. 만약 낮게 수평선을 취했다고 하더라고 화면의 대부분을 나무와 나뭇잎으로 가득 채우고 있다. 또 풍경화의 필수 요소인 하늘을 그리지 않았다. 사실, 클림트는 가끔 망원경을 써서 풍경화를 그렸다.

1903년 <자작나무숲>을 계기로 풍경화는 110×110cm로 거의 고정된다. 이것은 풍경화로서는 꽤 큰 크기로서, 클림트가 초상화나 우의화 작품과 똑같이 중요시했던 것은 분명하다.

1900 년 캔버스에 유채 80 × 80cm
빈 오스트리아미술관 소장

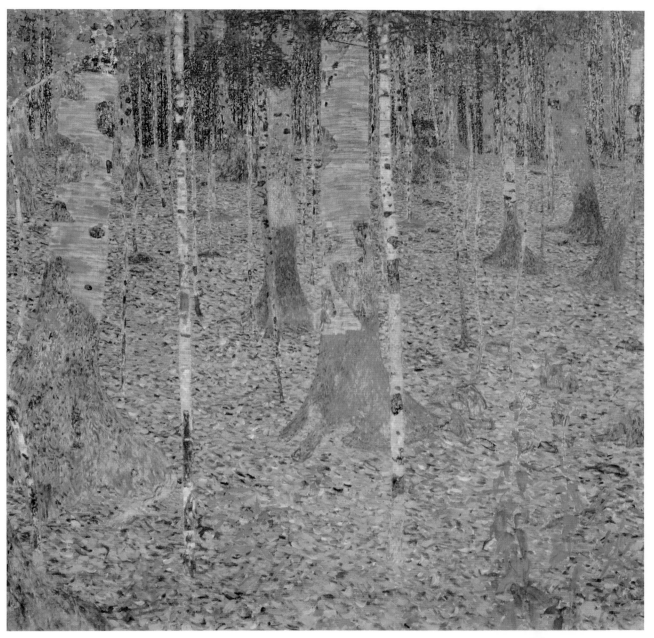

너도밤나무숲 Birch Forest
1903년 캔버스의 유채 110×110cm
빈 오스트리아미술관 소장

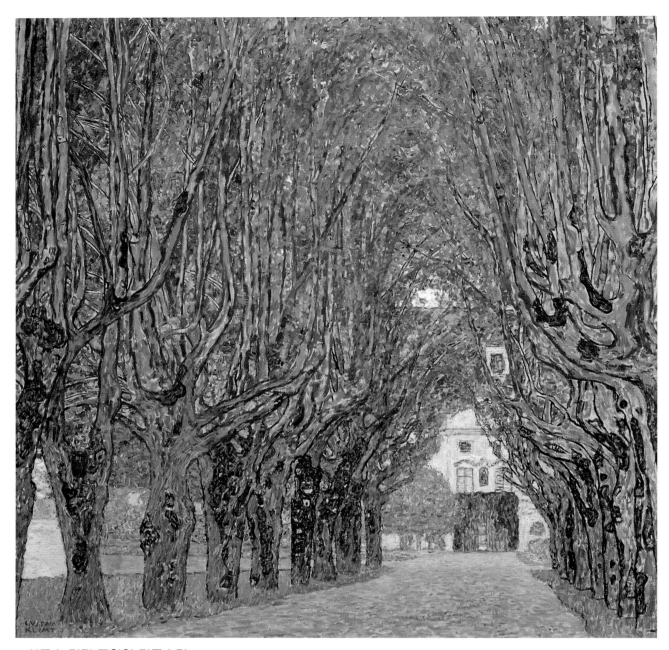

쉴로스 카머 공원의 가로수길

Avenue in the Park of the Schloss kammer

1908년부터 1912년까지 클림트가 여름휴가 때마다 머물렀던 카머 성은 18세기에 지어진 오래된 빌라다. 클림트는 휴가 기간 편안하게 휴식을 즐기면서 풍경화를 제작했는데 그의 풍경화는 여가 시간에 그려진 것과는 다르게 작품세계에 아주 중요한 의미를 가지고 있다.

상식적인 풍경화에서 크게 벗어난 이 작품에서 화면 전체를 차지하고 있는 나무는 교회 같은 성스러운 느낌을 주고 있다. 위대한 자연에 겸허한 마음까지 들게 한다.

1912 년 캔버스에 유채 110 × 110cm

빈 오스트리아미술관 소장

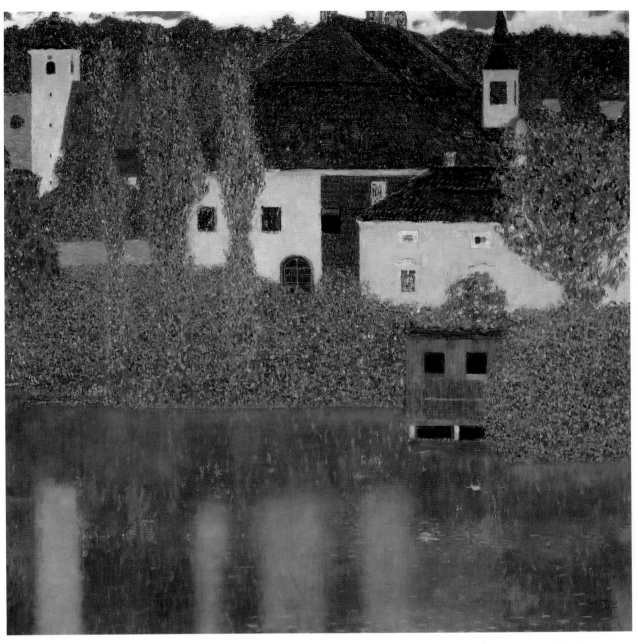

아터 호숫가의 카머의 성 1
Schloss Kammer on the Attersee 1
1908년 캔버스에 유채 110 × 110cm
프라하 국립미술관 소장

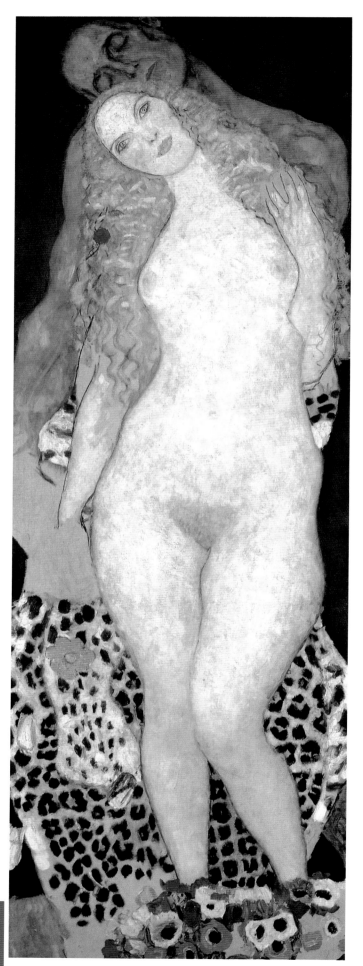

클림트의 생애와 작품 세계
대상을 이상화시키고 미화시키는 장식적인 회화

구스타프 클림트는 1862년 오스트리아 빈 교외의 바움가르텐에서 태어났다. 금세공사였던 아버지 에른스트 클림트(1834~1892)는 보헤미아 라이트메리츠 근처 드라프시츠 출신의 이민자로 안나 클림트(1836~1915)와 결혼을 해 7남매를 두었다. 빈은 농촌보다는 부를 쌓을 수 있는 곳이었기에 많은 가난한 노동자들이 이주했다.

클림트는 여러 형제 중 둘째로 어린 시절부터 미술에 재능을 보여 왔다. 클림트와 마찬가지로 예술적 재능이 뛰어난 두 살 아래의 남동생 에른스트는 28세의 나이로 죽었지만 초기의 클림트와 마찬가지로 화가로서 명성과 성공을 거두어 들일 만큼의 자질을 일찍부터 보여 왔다.

1873년 빈세계박람회의 재정적 파탄으로 주식시장이 붕괴되면서 극빈자층에 있던 클림트의 집안은 가난으로 힘겨운 생활을 영위하고 있었다. 아버지 수입이 절반으로 줄어들면서 경제적 압박은 더욱 심해졌고, 빈민촌을 전전해야 할 정도로 가정은 불운했다. 클림트의 부모는 아이들에게서 희망을 찾았으나, 희망을 이루기에는 가난으로 인한 고통이 컸다.

클림트는 가난 때문에 김나지움(대학 진학을 위한 고등학교 과정)에 입학할 수 없었다. 대부분의 빈의 가난한 학생들이 졸업 후 노동자나 하급사무관이 되기 위해 고등국민학교에 입학하는 것처럼 클림트도 이 학교에 입학한다.

클림트의 예술적 재능은 학교에서 금방 눈에 띄기 시작한다. 클림트의 드로잉을 본 친척이 그의 재능을 금방 알아보고는 어머니 안나에게 빈의 응용미술학교에 원서를 넣어 보라고 조언한다. 빈의 응용미술학교는 졸업 후에 고수입이 보장되는 교사나 장인, 디자이너가 되도록 교육을 시키는 학교다.

클림트는 열네 살 때인 1876년 빈 응용미술학교에 뛰어난 성적으로 입학했다. 빈 응용미술학교는 1860년대 정치적·문화적으로 오스트리아 산업발전에 기여하기 위할 목적으로 설립되었다. 설립 목적은 상당히 개혁적인데 불구하고 수업 내용은 아주 전통적인 방식을 따르고 있었다. 교사들은 학생들의 독창성을 발견하는 것보다 사물을 똑같이 그릴 수 있는 기술을 가르치는데 역점을 두었다. 과거 미술학교의 수업방식을 그대로 답습하게 된 학생들은 역사주의에 입각한 철저한 아카데미즘 교과과정을 이수해야 했다. 형식을 중요시해 오리지널 회화를 반복적으로 그리게 함으로써 학생들은 독창성을 발휘할 수 없었다.

클림트의 동생들인 에른스트와 게오르그도 이 학교 출신으로, 그들은 비교적 경제적으로 안정된 직업인 데생교사가 되기 위한 목표를 세우고 공부를 한다. 클림트는 필수과목으로 장식 드로잉, 평면장식과 입체장식, 그리고 상품을 모방하는 기술을 익힌 후 상급반으로 진학해서 좀더 집중적인 데생교육을 받았다. 고전, 조각, 석고상을 충실하게 모사한 다음 실물 드로잉이 허락되었을 정도로 빈 응용미술학교의 교육은 형식적인 면에서 크게 벗어나지를 못해 재학하는 동안 클림트는 독창적 드로잉을 할 기회가 거의 없었다.

사회적 성공과 더불어 부를 원했던 클림트에게 빈 응용미술학교는 성공으로 가는 지름길이었다. 그는 누구보다 열심히 드로잉 작업에 임했다.

클림트의 드로잉에서 천부적인 재능을 발견한 교사들은 그가 미술교사가 될 수 있게 화가가 되기를 권고한다. 그는 전문화가반으로 들어가 집중적으로 교육을 받는다.

빈 응용미술학교의 아카데미즘한 교육은 클림트의 작품에 커다란 영향을 준다. 클림트는 자신이 받은 경직된 교육에 크게 의문이나 불만을 품지 않고 적극적으로 자신의 작품에 활용하게 된다.

자연주의에 대한 이해와 인물을 묘사하는 능력, 독창적 패턴과 장식의 사용 등 그의 작품을 보면 전통적 교육의 흔적이 여실히 드러난다. 즉 역사주의와 장식미학의 어울림으로 환상적인 작품이 창조된 것이다.

클림트와 프란츠 마츠는 빈 응용미술학교 동료로서, 학교를 졸업하기도 전부터 그들의 재능을 높이 산 교사들의 추천을 받아 소규모 프로젝트를 같이하게 되었다. 그 첫번째가 링 거리에 처음으로 완공된 건물인 신고딕 양식인 교회 창문을 디자인하는 것이었다. 이 프로젝트에서 얻은 수입은 클림트

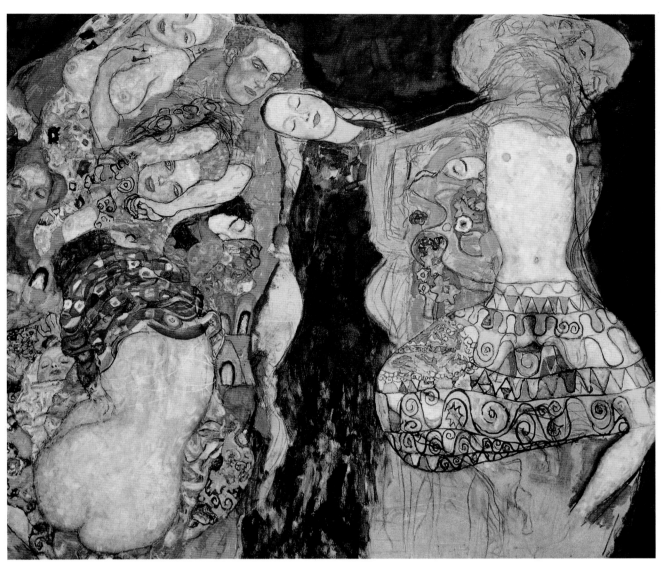

← **아담과 이브** Adam and Eve

클림트 만년에 제작된 미완성 작품이다.

인간의 원죄의 주범은 이브이고 아담은 공범이라는 남성적 시각이 두드러지게 나타나고 있다. 이러한 견해는 원죄를 주제로 아담과 이브를 그린 수많은 작품에서 나타나 있다. 클림트도 이러한 남성적 시각에서 벗어나지 못하고 그대로 따르고 있다.

1917~1908년 캔버스에 유채 175 × 60cm
빈 오스트리아미술관 소장

신부

The Bride

빈 교외 클림트의 아틀리에와 이젤에 미완성인 채로 놓여져 있던 작품이다. 여기서 클림트는 자기 자신의 작품을 인용했다. 화면 왼쪽 밑에는 <금붕어>의 나부 모습이 보이고, 신부는 <처녀>에서 보여 준 인물과 비슷하다.

1917~1918년 캔버스에 유채 166 × 190cm
빈 오스트리아미술관 소장

가족에게 큰 도움을 주었고, 그것을 계기로 가족들은 그에게 경제적으로 의존하게 된다. 세 명의 학생은 의학책의 삽화나 접시를 장식하고, 사진을 보고 초상화를 그리거나 하는 일을 의뢰받는다. 이러한 일의 성공은 1883년 학교를 졸업한 스물한 살의 클림트에게 자신감을 심어 준다. 그는 곧 에른스트, 프란츠 마츠와 함께 작업실을 얻어 '예술가회사'를 결성하게 된다.

당시 빈은 오스트리아 · 헝가리를 지배하던 합스부르크제국의 수도로서 상업과 무역의 중심지였으며, 유럽의 여러 나라가 교차하던 곳이다. 빈은 동서뿐만 아니라 북쪽과 남쪽을 연결한 정치 · 문화적으로 중요한 도시였다. 1860년대 합스부르크제국은 빈의 링 거리를 기념비적으로 만들었는데, 말굽처럼 생긴 넓은 도로는 공공건물 신축 등 건축 붐의 중심지였다. 링 거리의 건축 붐에 편승해 건축물 미술장식을 많이 수주하기 위한 목적으로 클림트는 예술가 회사를 설립한 것이다.

예술가회사는 합스부르크 전역에 극장을 설계하는 건축회사로부터 시, 음악, 무용, 연극을 나타내는 네 점의 회화제작을 의뢰 받는 것을 필두로 명성이 높아져갔다.

예술가회사의 사업이 성공하면서 클림트는 출판사로부터 제작비가 많이 드는 '우의와 상징'과 같은 그림의 제작을 의뢰받는다. 11개의 주제를 의뢰받은 그는, 중세와 르네상스 시기에 사용되었던 상징적인 언어를 따르면서도 그것을 재창조하였다. 거기에는 <동화><시각><청춘><오페라><우화><목가>가 포함된다.

《우의와 상징》첫 시리즈는 대성공을 거두면서 1896년부터 1900년까지 두 번째 시리즈가 출간된다. 두 번째 시리즈에서 클림트는 <조각><비극><사랑>을 제작한다. 이들 작품은 대중에게 설득력을 갖지 못하지만 금색, 평면적 패턴, 고전적이면서 동양적인 이미지의 혼합, 한편으로는 통속적이기까지 한 이 작품 시리즈는 중요한 의미를 갖는다. 클림트의 후기 회화와 공통점을 가지고 있기 때문이다. 클림트는 이들 작품에 최초로 일상의 장면을 현실적인 것과 추상적으로 동시에 표현한다.

예술가회사는 1883년부터 85까지 유고슬라비아의 시민회관을 장식, 빈 국립극장 계단 공간회화 장식, 빈 미술사 미술관 계단공간 장식 등을 맡아하게 된다. 1887년에는 빈 시의원회로부터 옛 부르크극장이 철거되기 전에 기

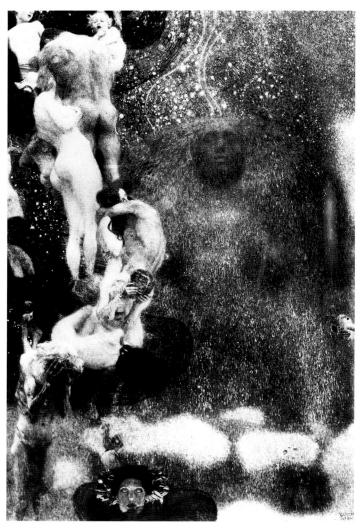

대학 학부 회화중 <철학 –Philosophy>

관례적이고 서술적인 방법에서 벗어난 작품

머리카락이 얼굴 하반부를 가리고 있는 화면 하단부에 있는 여성이 지식을 상징하고 있다. 우주 공간 배경은 혼돈 속에서도 해답을 찾는 철학적 정신을 상징하지만 벌거벗은 인물들 때문에 비난을 받는다.

1899~1907년, 캔버스에 유채, 430 × 300cm

1945년 임엔도르프 성에서 소실

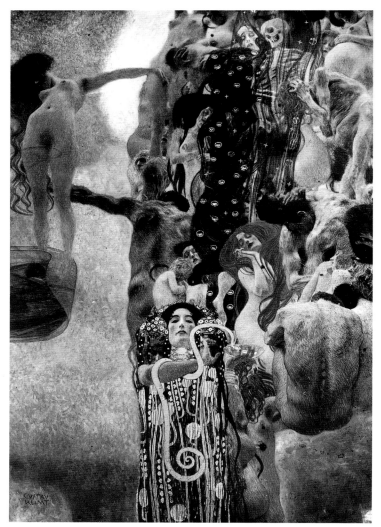

대학 학부 회화중 <의학>

왼쪽에 있는 벌거벗은 여성은 삶을 상징하고 사람들 속에 있는 해골은 죽음을 상징한다. 화면 하단부에 있는 여성은 건강의 여신 히게이아다. 히게이아의 고전적 상징은 반대하지 않았지만 죽음을 막지 못하는 의학의 무력함을 나타내는 의미 때문에 의사들에게 비난을 받는다.

1907년, 캔버스에 유채, 430 × 300cm

1945년 임엔도르프 성에서 소실

록으로 남기는 작업을 위임받는다. 클림트의 그림은 빈의 상징인 부르크극장의 두 계단 천장을 장식했다.

구아슈로 그려진 클림트의 그림은 당시 사회에서 중요한 위치를 차지하고 있던 부르크극장을 묘사한 것이 아니라 객석을 중요 소재로 삼은 그림이다. 당시 빈 예술의 중심에 서 있던 부르크극장은 사교계의 인사들이 모이는 곳이었다. 클림트는 기회를 놓치지 않았다. 정확하게 그림의 중심을 역사의 주역들인 화려한 옷차림의 사교계 인사들로 잡았다.

사진처럼 사실적인 클림트의 그림은 완성되자마자 역사적 의미를 가진다. 지나간 영광을 기록하고 찬란한 문화의 도래를 예고하고 있는 것이다.

이 그림으로 당시 제정된 제국상과 상금을 받음으로써 클림트의 명성은 한층 높아졌다. 미술계의 주목뿐만 아니라 극장의 단골이었던 사교계 인사들이 그 그림을 보고 자신의 초상화를 그려 줄 것을 요청할 정도였다.

'예술가회사'는 부르크극장의 작업보다 더 중요한 의뢰를 받는다. 링 거리에 위치한 황실 소유의 미술사박물관은 신축 건물로서, 회화나 조각 등 황실이 컬렉션한 작품들을 보관, 관리하면서도 일반 대중들에게 황실 보물을 공개하는 장소로 설계되었다.

오스트리아 최고의 화가로 기대를 모으고 있던 클림트에게 미술사박물관 측에서 중단되었던 프로젝트 일부를 의뢰한 것이다. 미술사박물관의 입구홀을 위한 그림으로 마츠와 클림트 형제는 기둥과 기둥 사이 장식을 맡았다.

예술가회사의 항상 높은 수준의 작품으로 고객들을 만족시켰으므로 이제 최고의 전성기를 구가하게 되었다. 하지만 1892년 비극이 찾아왔다. 클림트와 공동작업을 하던 동생 에른스트가 독감으로 사망한 것이다. 정신적 충격으로 창작의 위기를 겪는다. 그 이후 몇 년 간 작업을 하지 않는 가운데 예술가회사의 공동 운영자였던 마츠와 심각한 대립을 겪으면서 클림트의 예술관이 변화를 한다. 그는 아카데미 회화예술에 만족을 못하고 순응하기를 거부한다.

빈대학 대강당 벽화

미술사박물관을 위한 장식화가 호평을 받아 클림트와 마츠는 1894년 교육부로부터 빈대학 대강당의 천장화 제작을 의뢰받는다. 클림트와 마츠가 맡았던 것 중 최대 규모였다. 천장화는 다른 사람들이 구상한 계획과는 상관없이 두 사람에 의해 제작되는 마지막 공동작업이었다.

1894년 여름에 첫 스케치와 습작에 들어갔고, 전체 구성은 1896년에 제출되었다. 빈대학 천장화를 위한 구상은 매우 전통적이었다. 대형 중앙 패널화에는 '어둠을 물리친 빛의 승리'가 묘사되고, 이를 둘러싼 네 개의 사각형 패널화는 대학의 전통적인 학과인 신학 · 철학 · 법학 · 의학을 상징한 것으로 표현될 것이다. 천장화는 유럽의 공공 건물 장식화와 비슷하고 주제도

전통적인 것에서 벗어나지 않았다. 대학이 진리 추구의 기관으로서, 즉 이성의 위대함으로 어둠 속에서도 빛을 창출하여 인류를 구원한다는 내용이었다.

클림트는 <철학> <의학> <법학>을 맡았다. 하지만 1900년경까지 대학 학부의 첫 작품 <철학>은 완성되지 않았다. 클림트는 완성되지 않았던 실제 크기의 <철학>을 제7회 분리과 전시회를 통해 대중에게 공개한다. 위대한 철학자들을 찬양하는 그림일 것이라고 기대했던 대중들은 클림트의 <철학>을 보고 경악했다.

<철학>은 무한한 우주 공간을 배경으로 의식하지 않은 듯 벌거벗은 인물들이 기둥을 이루고 있다. 배경에는 몽환 상태인 듯한, 또는 사색하는 듯한 얼굴이 나타난다. 크고 풍성한 머리칼이 흘러내리면서 빛의 파편들이 은하수처럼 흐르고 있다. 그림 하단부에 있는 여인의 얼굴은 관찰자의 눈으로 우리를 바라보고 있다. 전시회 팸플릿에는 그녀가 '지식'으로 설명되어 있다.

클림트의 의도는 이해받지 못했다. 그는 대중을 만족시키기 위해 확실한 상징을 택하지 않고, 대신 클림트는 자신만의 방식으로 주제를 표현한 것이다.

전시회가 개막되는 동안 빈대학 교수들이 거부감을 나타내며 맹렬하게 비난하기 시작한다. 87명의 빈대학 교수들은 클림트의 그림에 반대성명을 내면서 교육부에 작품 의뢰를 철회하라는 성명서를 제출한다. 역사적 사건을 나열하는 방식에서 벗어난 클림트의 <철학> 그림은 빈의 지식인들과 카톨릭 종교계에도 엄청난 파문을 일으켰고 대중들에게까지 논란이 제기되면서 큰 문제로 확대되었다.

하지만 클림트를 비난하는 와중에도 그의 그림을 이해하는 사람들도 있었다. 그 해 4월에 파리에서 열린 만국박람회에 출품된 이 작품이 금상을 받았던 것이다.

클림트의 그림이 철회되어야 한다는 논란 속에서 교육부장관 리터 폰 하이텔 박사가 그를 지지했다. 클림트는 논쟁 속에서 두 번째 작품 <의학>을 대중들에게 공개한다.

<의학>은 <철학> 맞은편 천장에 자리를 차지 하기로 되어 있어 구성은 <철학>과 비슷하지만 좌우는 반전되어 있다.

<의학> 역시 세기말적 분위기 속에서 벌거벗은 여인들이 기둥을 이루고 있다. 아래에서 올려다보면 풍만한 가슴과 음부를 드러낸 채 젊은 여성이 부유하고 있고, 그림 하단부에서 우리를 보고 있는 여인은 히게이아로 팔에 뱀을 감은 손에는 망각의 물은 담은 컵을 들고 있다.

그리스신화에서 히게이아는 건강의 여신으로 최초의 의사인 아스클레피오스의 딸이다. 히게이아는 전통적으로 잔의 물을 마시며 뱀을 든 모습으로 묘사되어 있다.

클림트는 그리스신화를 통해 의학의 최대 목적인 질병 예방과 치료는 생략하고 인간의 삶과 죽음을 강조했다.

<철학>과 마찬가지로 의사들 또한 분노했다. 건강의 여신 히게이아를 상징하는 것에 대해서는 반대하지 않았지만 벌거벗은 여인들 사이에 해골을 그려 넣음으로써 죽음으로 묘사한 의미에 대해 당혹감을 나타냈다.

도발적인 여인의 누드와 해골이 전통을 지키려는 보수주의자들에게 논쟁을 불러일으켰다. 포르노그라피라는 비난이 격해져 의회에서까지 논란이 되었다. <의학> 역시 철회하라는 요청을 교육부장관은 과감히 거절한다.

계속해서 그림들이 논쟁을 불러일으키는 가운데 1901년 클림트는 아카데미 교수에 다시 한 번 추천되었다. 하지만 클림트는 거부당한다. 빈의 지식인들과 보수주의자들의 극심한 반대로 이후 그는 교수직을 제의받은 적이 없다.

빈대학 강당의 회화가 논란을 불러일으키는 가운데 클림트는 1902년 엉덩이를 크게 강조한 벌거벗은 여인을 그린 <금붕어>를 발표한다. 클림트는 이 그림을 '비평가들에게'라는 제목으로 붙이려고 할 정도로 자신에게 쏟아지는 비난에 뻔뻔스러울 정도로 대처했다.

당시 빈의 경제와 문화는 부르주아를 주축으로 형성되고 있어 전통의 가치를 뒤흔드는 클림트의 선정적인 그림을 마음에 들어 하지 않았다 이는 빈이 파리나 베를린과는 달리 현대 미술이 성장할 여건이 성숙하지 못했음을 말해 준다.

빈대학의 학부 회화 마지막 작품인 <법학>은 1903년 거의 완성된 상

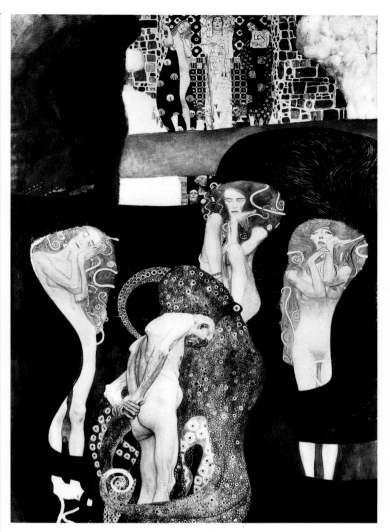

대학 학부 회화중 <법학 –Jurisprudence>

법의 정의보다는 응징을 의미하고 있다. 화면 상단의 세 여성은 진실, 정의, 법을 상징하고 현실의 인간을 나타내는 노인은 판결을 기다리는 사람으로 묻어는 처형자를 상징한다. <의학>, <철학>과 같이 상징하는 것은 같으나 양식상으로는 전혀 다르다.

좀더 평면적이고 추상적이다. 검정, 빨강, 금색으로 한정되어 있는 색채는 단순하지만 배치는 대담하게 했다.

1907년, 캔버스에 유채, 430 × 300cm

1945년 임엔도르프 성에서 소실

태에서 <철학> <의학>과 함께 전시된다. 앞서 두 그림과 다르게 색채 배색은 대담하면서도 평면적이면서 추상적으로 그려져 다른 작품으로 보이지만 기본적으로 상징하는 것은 유사하다.

<법학> 또한 앞선 작품처럼 비난을 벗어나지 못했다. 그림 상단에는 화려한 배경을 뒤로하고 서 있는 세 여인은 진리, 정의, 법을 상징한다. 역시 그림 하단부에는 벌거벗은 여인이 벌거벗은 노인을 고문한다. 문어처럼 생긴 생물체에 의해 잡힌 죄인으로 표현된 노인은 머리를 떨군 채 벌을 기다리며 서 있는 모습이다. 법의 정의보다는 법의 심판을 상징하고 있다.

<법학>이 극심한 비난에 휩싸이게 된 것은 정의와 진리, 법의 내용을 찾을 수 없는 것도 있었지만 당국에 제출되었던 처음의 스케치와는 상당히 다르게 제작되었기 때문이다.

빈대학 학부 회화를 철회하라는 비난을 교육부는 거부하지만, 이 그림들은 본래의 목적대로 대학 강당에 걸 수 없었다. 대학측의 반발 때문에 국립근대미술관에 전시하기로 한다.

1904년 미국 세인트루이스에서 개최되는 국제박람회에 클림트는 대학 회화 3부작을 포함한 작품을 출품하려고 했지만 국제적인 평가를 우려해 거절당한다.

클림트는 자신에게 쏟아지는 비난에, 예술적 자유를 제한할 권리는 누구에게도 없다고 단언하면서 학부 회화를 더 이상 그리지 않기로 결정한다. 그리고 천장화 3점에 대해 교육부와의 계약을 파기하고 계약금을 돌려주겠다는 의사를 전달한다.

"나는 검열을 너무 많이 받았다. 더 이상 이대로 있을 수는 없다. 자유롭기 바란다. 내 작품을 가로막는 그런 불쾌하고 하찮은 것들을 벗어 버리고 자유를 회복코자 한다."

그는 다시는 공공작품을 의뢰받지 않지만 대학 회화는 클림트 예술에 중요한 변화를 가져다 주었다. 예술적 목표는 변하지 않는 가운데 이국적이면서도 기이한 모델을 그렸다. 기본적인 생각에 심미안적 의미를 부여한 것이다.

클림트는 후원자인 레데러의 도움으로 교육부에 계약금을 반환한다. 레데러는 대신 <철학>을 소유하게 되었다. <의학>과 <법학>은 클림트의 친구이자 화가인 모저가 구입한다. 모저가 사망하자 <의학>은 오스트리아 미술관에서 구입하고, <법학>은 레데러가 구입한다.

이들 작품은 1943년 빈 시장이 기획한 클림트 탄생 80주년 기념 전시회에서 마지막으로 공개되었다. 하지만 2차 세계대전이 터지면서 나치의 유태인 배척정책에 따라 레데러가 소유한 레데러 컬렉션을 오스트리아미술관으로 옮겨진다.

이후 작품의 안전을 위해 오스트리아 남쪽 임멘도르프 성으로 옮겨졌으나 나치 친위대가 퇴각하면서 성을 불태운다. 이 불로 레데러가 소유한 클림트의 다른 13점의 작품도 같이 소실되고 만다. 현재 남아 있는 것은 상태가 좋지 않은 사진뿐이다.

빈 분리파 결성

1890년대의 유럽은 보수파와 진보파가 대립하는 상황이었다. 기존 회화나 건축, 디자인에 보수파들은 전통문화를 지키려 노력한 시기였고, 진보파들은 기존의 미술가 협회의 영향력에서 벗어나 개혁을 요구하는 상황이었다.

지역적이면서도 폐쇄적이고 국제 흐름에 둔감한 기존의 화단에 만족하지 않은 클림트는 회원으로 있던 '오스트리아 예술가협회'를 탈퇴하고 1897년 뜻을 같이하는 젊은 예술가들과 함께 '빈 분리파(Secession)'를 결성하면서 회장에 선출되었다.

분리파는 '각 시대에는 그 시대의 예술을, 예술에게는 자유를'이라는 모토 아래 세 가지 주요 목표를 갖고 있었다. 관습에 얽매이지 않는 젊은 미술가들에게 정기적으로 작품의 전시 기회를 제공하는 것, 최고의 외국 미술가 작품을 빈에 들여오는 것, 독자적인 잡지를 발간하는 것이다.

1898년 제1회 '분리파' 전시회가 개최된다. 전통 예술에 도전하고 문화적 정체성의 회복하고자 하는 전시의 내용과 기획은 대중들에게 위화감을 주지 않았다.

빈 분리파 회원들의 입장을 대변하고 회원들의 작품을 출간하기 위한 ≪베르 사크룸≫ 이라는 잡지를 간행하면서 새로운 문화는 급속도록 성공을 거둔다. 분리파에 대한 오스트리아 정부의 아낌없는 지원으로 분리파건물이 개관된다. 2회 분리파 전시회를 비롯하여 많은 전시회가 여기서 열리면서 빈의 현대 미술을 주도하는 단체가 되었다.

1902년에 개최된 제14회 빈 분리파전은 분리파 사상 가장 중요한 전시

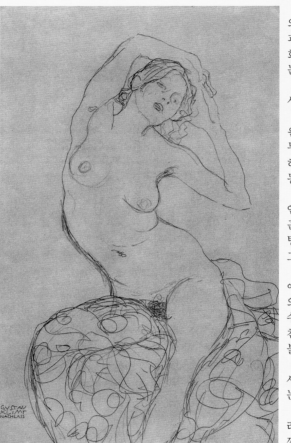

앉아 있는 누드
개인적 용도로 그린 드로잉이다.
선정적인 클림트의 드로잉은 당시에 공개되지 못했었다. 클림트의 에로틱한 드로잉에는 남성이 등장하지 않는다는 점이 특이하다.
1914~1916 연필 56 × 37cm
쥐리히 스위스 연방 기술고등학교 소묘관

로 기록되었다. 분리파 작가들은 전시장 전체를 베토벤을 위한 신전을 창조하고자 한다. 분리파 건물 중앙 전시장에는 정교하게 꾸며진 신전이 설치되었고, 막스 클링거의 위대한 예술가 베토벤상이 놓여졌다. 베토벤 숭배의 헌정된 신전을 위해 분리파 회원 10명 이상이 이 프로젝트에 참여하게 되었다.

클림트는 베토벤 9번 합창 교향곡을 토대로 중앙 전시장 양면 벽을 베토벤 프리체로 제작했다. 그는 베토벤 예술의 위대한 창조성을 상징하고자 했지만, 그의 독자적인 이미지 창조 때문에 베토벤이 느껴지지 않는다는 평판을 받았다.

음악을 시각적으로 재현한 베토벤 프리체의 각 부분은 교향곡 선율에 따르고 있다. 직선과 곡선의 다양한 형태와 색채의 대조는 불협화음으로 이어지다가 조화의 절정을 보여 주는 베토벤 9번 합창의 절정과 일치하고 있다.

당시 전시 팸플릿에 작품의 배치와 의미가 서술되어 있다.

입구에 면한 첫 번째 긴 벽 : 행복에 대한 염원, 약한 인류의 고통, 외적인 힘으로서의 완전무장을 한 강한 존재, 그리고 행복을 위해 투쟁하도록 인류를 고무시키는 내적인 힘으로서의 동정과 명예심

좁은 벽 : 적대적 힘. 신들조차 싸움 상대가 안 되는 거대한 티포에우스와 그의 딸인 고르곤의 세 자매. '질병', '광기', '죽음', '방탕'과 '부정', '무절제', '계속되는 슬픔' 그 위로 인류의 염원과 동경이 날고 있다.

두 번째 긴 벽 : 행복에 대한 염원은 '시'에서 평안을 얻는다. 모든 예술은 우리를 이상의 왕국으로 인도한다. 우리는 이곳에서만 순수한 기쁨, 행복, 사랑을 찾을 수 있다. 천상의 천사들이 합창한다. "환희여, 신의 아름다운 불꽃이여, 온 세상에 이 입맞춤을."

마지막 두 구절은 실러의 <환희의 송가>에서 인용한 것으로 베토벤 제9번 교향곡에서는 마지막 합창으로 불린다.

클림트의 상징적인 표현 방법은 베토벤의 프리체에서도 비판을 받는다. 클림트 자신이 느끼는 예술가의 정신과 책임을 표현한 것이기에 일반적으로 그의 그림은 해석이 쉽지 않은 부분이 있다.

그렇지만 프리체는 금, 은, 자개, 준보석으로 사용하여 독특하면서도 장식적이며, 자연에서 소재를 찾았음에도 비자연적이며 관람자의 시각에 완벽하게 보인다.

클림트는 프리체를 전시장 홀에 맞추어 완벽하게 계획해 관람자의 눈을 사로잡았지만 마음을 사로잡지는 못했다. 사람들이 그의 난해한 메시지를 읽지 못했던 것이다. 시각적으로 뛰어난 베토벤 프리체는 클림트에게 장식화의 대가라는 명성만을 안겨 주었다.

빈 분리파가 기획했던 베토벤 프리체는 3개월 동안의 전시가 끝나면 철거할 예정이었다. 그러나 이 작품이 분리파전의 가장 기념비적 작품으로 인정되면서 이를 보수하고 복원하는 데 많은 문제가 있었다. 클림트는 철거를 염두에 두고 싼 재료들을 사용했다.

1970년 오스트리아 정부는 프리체를 구입한 뒤 오랫동안 복원하여, 1985년에 1902년 이후 처음으로 공개하였다. 현재는 분리파 전시관 지하에 전시되어 있다. 베토벤 프리체는 클림트 장식화 중 유일하게 오스트리아에서 보존하고 있는 작품이다.

화가, 조각가, 건축가, 공예가들의 공동작업을 통해 예술은 보다 풍성한 성과를 거둔다는 빈 분리파의 신념은 베토벤 전시회에서 확연히 드러난다. 빈 분리파 전시회를 계기로 아르누보 이념을 공유하게 된 회원들은 빈 공방

을 설립한다. 빈 공방은 생활 속의 미를 추구하는 데 목적을 두었다. 클림트는 빈 공방 경영이사회 일원으로 관여했다.

세계적인 명성을 얻은 빈 공방의 가장 중요한 프로젝트는 스토클레 저택이다. 스토클레 저택에서 클림트는 장식 미술가로서의 위대함을 다시 한 번 보여 준다. 스토클레 저택 식당 벽면에 클림트는 모자이크를 구상한다. 다양한 금속, 산호, 자개, 준보석 등 고가의 재료들을 사용한 모자이크는 빈 공방에서 제작되었다. 각각 길이가 7미터인 두 개의 중요 부분과 좀더 작은 하나의 패널로 이루어져 있는데, 길이가 7미터인 작품은 식당 가장 긴 벽에, 수직 패널은 식당 입구 벽에 위치한다.

식당 입구 벽면에 있는 모자이크로 된 패널은 클림트 작품 가운데에서도 가장 특이한 것으로 손꼽을 수 있다. 구상적인 표현을 찾을 수 없는 모자이크에서 클림트는 회화성보다는 장식성을 중요시한다. 이 모자이크 작품은 많은 화가들의 찬사를 얻는다.

다른 두 개의 긴 패널은 생명의 나무가 좌우 대칭으로 가지를 넓게 뻗어 눈이나 새의 패턴이 달려 있는데, 인물은 구상으로 표현되어 있다.

클림트는 베토벤 프리체럼 스토클레 저택에서는 상징적인 표현을 쓰지 않았지만 고가의 재료들로 이루어진 화려한 패턴은 눈을 즐겁게 한다. 또한 그가 의도한 예술을 통해 삶을 구현하는 방식에는 변함이 없었다. 그는 스토콜레 저택 식당 벽화에서 육체적인 사랑과, 정신적인 사랑을 찬미하고 있다.

빈 분리파에서 핵심적인 역할을 하면서 상당한 이익을 얻었던 클림트는 동료들과의 불화를 이유로 인해 탈퇴를 한다. 이후 클림트 예술의 빛을 발하게 해주었던 빈 분리파는 서서히 가라앉는다.

빈 분리파에서 탈퇴한 클림트는 대학 회화 이후 초상화와 풍경화, 그리고 인생과 여성을 에로틱한 신화를 중심으로 하는 주제에 몰두하기 시작한다.

<철학> <의학> <법학>의 논쟁 속에서 클림트는 독자적인 자신의 예술 세계로 나아간다. 회화 작업에서 가장 대표적인 작품이 <키스>다.

클림트 회화의 가장 중요한 시점에 제작되었던 이 작품은 1908년 처음 공개되었다. 금박과 은박을 사용한 화려한 장식, 그리고 에로티시즘의 주제로 세기말의 빈을 표현하였다.

<사랑>이란 작품에서 처음 사용한 이래 클림트가 가장 즐겨 그린 소재가 키스다. 키스는 베토벤 프리체와 스토클레 저택의 모자이크에서는 인물들에게 변화를 주지 않고 표현되었지만, 남녀가 무릎을 꿇고 있는 <키스>에서는 관능적으로 표현되었다.

남성의 옷은 검은색과 은색, 흰색을 사용함으로써 남성적인 특징을 강조했으며 여성의 옷은 밝은 색채와 원형의 모티브로 화려하게 장식을 사용해 남녀 간의 이질적인 성격을 표현한다.

직선과 곡선의 대조적인 장식 부분이 서로 구분되면서도 화면을 가득 메우고 있는 금색 안에 포함되어 있다. 남자는 여자의 얼굴에 키스를 하고 여자는 키스의 감미로움이 얼굴에 숨기지 않고 드러나 있다. 사랑의 강한 감정을 관능적으로 강조했다.

키스의 주도권은 남성에게 있다. 남성의 어깨에서부터 흘러내리는 반짝이는 것은 세속적인 후광을 상징하고 있다. 중간에 끊어진 꽃밭은 사랑의 위태로움을 상징하고 있다. 값비싼 재료인 금박과 은박을 사용한 것은 부와 남

자의 매력을 연상시키는 것으로 에로티시즘을 한층 더 극대화시킨다.

클림트는 원시미술과 이국적인 미술의 다양한 양식에 이끌렸고, <키스>는 유럽·비잔틴·일본 미술의 요소를 절충하여 장식을 극대화시키면서 효과와 상징성을 높인 작품이다.

클림트는 일본 미술 뿐만 아니라 중국과 한국의 도자기도 수집하였다. 수집품들은 작품의 구성과 장식적인 모티브, 주제에도 영향을 미쳤다. 그는 일본 의상이나 미인도에서 볼 수 있는 장식적인 요소들을 그림이나 그래픽에 사용하였다.

클림트의 일본 미술에 대한 관심은 고대 바빌로니아, 이집트, 미케아의 예술과 같이 독특하고 이국적인 것으로 확대되어 간다. 이는 클림트의 중요 작품 가운데 하나인 <유디트>의 배경에서도 볼 수 있는데, 역사에서 그림의 주제를 찾았지만 형태와 색채는 독자적인 언어로 표현된 것이다.

서양미술사에서 오랫동안 화가들이 즐겨 그렸던 유디트는 이스라엘의 영웅이다. 클림트의 유디트는 영웅의 모습보다는 요부의 모습에 더 가깝다. <유디트 1>, <유디트 2>를 보면 주인공 모두 앞가슴을 드러내 놓고 속이 훤히 드러나 보이는 옷을 입고 있다. 눈동자는 취한 듯 몽롱한 상태다. 남자를 유혹하는 듯한 관능적인 모습이다.

클림트가 주목한 것은 이스라엘을 구한 영웅으로서가 아니라 앗시리아 장군 홀로페르네스의 목을 자른 요부였다. 이 같은 클림트의 시선으로 인해 <유디트>를 공개할 당시 악녀 살로메로 이해되기까지 했다.

1905년 <유디트와 홀로페르네스>라고 작품에 적혀 있음에도 불구하고 베를린에서 열린 독일예술가연맹 2차 전시회에서 <살로메>라는 제목으로 전시되었던 것이다. 1909년 작 <유디트 2>도 이런 오해 속에서 살로메로 불린다. 살로메는 세례요한을 죽임으로써 사랑을 얻고자 했지만 결국 헤롯 왕이 그녀를 죽인다는 성서 속에 나오는 악녀다.

유디트와 살로메는 성녀와 악녀로 구분되어지지만 사랑이 목적이 되든, 나라가 목적이 되든, 남자를 유혹해서 그들의 목을 자른다는 것은 똑같다. 클림트는 유디트를 그리면서 남성을 유혹하는 관능성, 즉 여성의 가장 강력한 무기는 여성성에 있다는 것을 강조한다.

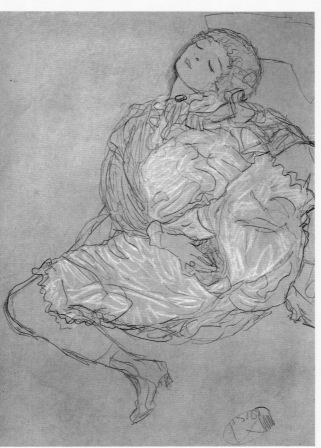

다리를 벌리고 있는 여인

노골적으로 성적 행위를 묘사하고 있는 드로잉은 포르노그라피에 가깝지만 클림트의 뛰어난 드로잉 실력은 육체의 특징을 잘 나타내고 있다.

1914~1916 일본 확지, 연필, 붉은 크레용 56 × 37cm

개인 소장

만년의 클림트

만년의 클림트는 주제보다는 양식적인 면에서 변화를 주었다. 그의 작품의 특징이라고 할 수 있는 금은박을 사용하지 않고 미묘하게 혼합된 색을 사용함으로써 그래픽적 특징이 두드러지게 나타난다.

이러한 변화는 드로잉에서 발전하게 된다. 클림트는 드로잉에 몰두한 화가다. 그의 후기 드로잉 중 상당수가 여성 누드이며 에로틱한 성격을 띠고 있어 전시되지 않았다. 다양한 선으로 보여 주는 관능적인 드로잉은 클림트 드로잉 중 최고에 속하지만 당시에는 공개될 수 없는 성질의 작품들이었다. 1960년 드로잉 3000여 점이 수록된 세 권짜리 도록이 나옴으로써 그의 높은 수준의 드로잉을 볼 수 있었다.

클림트의 예술성은 유럽에서 인정받았지만 오스트리아에서는 인정받지 못했다. 하지만 <키스>를 교육부가 구입하면서 관계가 개선되어 만년에는

존경을 받았다.

초기 그의 예술은 여러 화가들의 영향을 받았지만 ,만년 9년간 작품들을 살펴보면 오스트리아 밖에서 전개되는 세계 미술의 변화를 엿볼 수 없다. 클림트의 예술은 성격상 유럽적이지도 동시대를 대표하지도 않았다. 그는 다른 유럽의 미술가들과 달랐으며 전통적, 예술적 범주에서도 벗어났다. 추상회화가 전 유럽에 확고히 자리잡고 있었기 때문이다. 20세기 미술의 흐름에 따르지 않고 독자적인 예술세계를 가지고 있었던 클림트는 1918년 독감으로 죽는다.

클림트는 신화를 현대적으로 재해석한 화가로서 세기말 오스트리아 미술계의 개척자 역할을 한 사람이었지만 그를 추종하는 유파는 없다. 이는 그가 오스트리아 미술의 중심에 서 있으면서도 미술사를 주도하는 양식의 혁명이 보이지 않았기 때문이다. 그는 19세기 말을 대표하지도 20세기에 속하지도 않지만 그 시대의 중심에서 왕성하게 활동을 했다.

뛰어난 예술적 감각을 가지고 있던 클림트는 부와 명성을 가져올 수 있는 그러한 사조에 편승하기보다는 자신만의 예술세계를 고집한다. 그렇다고 그의 예술이 과소평가되지는 않는다.

당시의 문화에 심한 반감을 가지고 있던 클림트는 전통주의 미술 중심에 있던 문화에 대항하여 새로운 예술을 시도한다. 새로운 시대에 맞는 문화를 창출하기 위해서 그는 전시기획자로서도 활동을 한다. 그가 기획한 전시는 대성공을 거두었다.

대상을 이상화시키고 미화시키는 장식적인 클림트의 회화는 전통적인 역사주의와 현대의 상징주의 회화, 구상과 비구상의 경계에 서 있는 독보적인 예술이라고 할 수 있다. 전통적인 미적 가치에서 벗어나 새로운 시각 예술을 열었다. 하지만 그는 동시대 오스트리아 사회에서 가장 뛰어난 화가로 간주되었음에도 불구하고 대중들에게는 비난과 호기심의 대상이었다.

전통이나 관념에 구애받지 않고 자신이 느끼는 그대로 숨김없이 시각적으로 표현한 관능적인 작품 때문이었다.

그 이전에는 생각조차 할 수 없었던 관능적인 작품들은 여성의 원초적 잠재의식을 표현한 것들이다. 감각적이고 화려하고 장식적인 그의 작품은 관능을 매개로 보이지 않는 세계를 표현하였다. 이런 솔직하고 자유로운 사고와 표현은 전통적 미술이라는 개념에서 벗어나 클림트 예술을 자유롭게 했다.

작가 연보

클림트 Gustav Klimt(1862~1918)

1862. 7월 14일 빈 교외 바움가르텐에서 금세공사인 아버지 에른스트 클림트 (1834~1892)와 어머니 안나(1836~1915) 사이의 7남매 중 둘째(장남)로 태어남.

1864 클림트와 함께 미술가의 길을 걷게 될 동생 에른스트 출생

1876 빈 응용미술학교에 입학. 프란츠 마치(1861~1942)를 만난다.

1877 동생 에른스트가 빈 응용미술학교 입학. 클림트와 동생 에른스트는 회화반에서 페르디난트 라우프베르거 교수로부터 배움.

1879 페르디난트 라우프베르거 교수의 후원으로 빈 미술사 박물관 홀 장식을 맡는다. 동생 에른스트과 친구 마츠와 함께 공동작업 시작.

1880 극장건축가 펠너와 헬머로부터 첫 작업 의뢰를 받아 체코슬로바키아의 칼스바트 온천장의 천장화 제작.

1883 응용미술학교 졸업. 동생 에른스트, 친구 마츠와 함께 '예술가조합' 결성.

1883~1885 유고슬라비아 피우메시립극장을 위한 장식작업 수행.

1886 '예술가회사'의 이름으로 처음으로 비중 있는 프로젝트, 빈의 새 국립극장 계단 공간의 천장과 루넷의 회화 장식작업을 맡음.

1887 빈 시의회로부터 구 부르크국립극장의 계단실 천장화를 위탁받음.

1888 부르크국립극장 장식화 완성. 황금십자훈장 받음.

1890 부르크극장 장식화로 제국상과 400길더의 상금을 받아 베네치아와 뮌헨을 여행. 예술가회사 동료들과 빈 미술사 미술관 계단 공간 장식회화 작업에 착수.

1891 오스트리아 미술가단체인 미술가연맹에 가입. 에밀리에 플뢰게의 언니와 크림트의 동생 에른스트 결혼. 에밀리에 플뢰게의 초상을 처음 그림.

1892 동생 에른스트와 아버지 사망. 에른스트의 딸 헬레네의 후견인이 됨.

1894 프란츠 마츠와 함께 교육부로부터 빈대학 대강당 천장화를 의뢰받음.

1895 '우의와 상징' 출판 시리즈 디자인 작업

1896 빈대학 학부 회화 의학·법학·철학을 맡음.

1897 오스트리아 미술가연맹을 탈퇴하고 20명의 다른 예술가들과 함께 빈 분리파를 창설. 초대 회장이 됨.

1898 제1회 빈 분리파 전시. 기관지 《베르 사크룸》 창간.

1899 빈의 링 거리에 위치한 니콜라우스 둠바 빌라의 음악실을 위해 <피아노 앞의 슈베르트>와 <음악> 연작을 완성.

1900 제7회 빈 분리파 전시회에서 완성되지 않은 빈 대학 학부 회화 <철학>을 공개. 이 작품을 보고 격분한 빈 대학 87명의 교수가 교육부에 이 작품을 빈대학 대강당에 설치하지 못하도록 청원을 냄. 그러나 <철학>으로 파리 만국박람회에서 금상을 받음.

1901 제10회 빈 분리파 전시회에 <의학>을 공개. 그림 속의 임산부 누드가 문

제가 되어 언론으로부터 격렬한 비난에 휩싸이게 된다. 빈 순수미술원의 교수직 제안이 거부됨.

1902 막스 클링거의 베토벤 상에 경의를 표하기 위해 빈 분리파가 베토벤을 주제로 전시를 가짐. 베토벤 프리체를 출품.

1903 이탈리아 라벤나와 피렌체 여행. 여행 중 초기 기독교 모자이크화에 강한 인상을 받음. 모자이크화는 금박을 사용한 '황금 스타일' 작품에 영향을 줌. 가을에 빈 분리파가 그의 작품 80여 점으로 이뤄진 대대적인 전시를 개최. 대학 학부 회화 세 점이 처음으로 한꺼번에 전시됨.

1904 요제프 호프만과 빈공방이 브뤼셀의 스토클레 저택을 위한 스토클레 프리체 초안을 제출할 것을 요청받음. 드레스덴과 뮌헨의 전시에 참여.

1905 논란이 계속되어 온 빈대학 학부 회화 제출을 거부하고 교육부에 후원자의 도움을 받아 돈을 되돌려줌. 베를린으로 여행. 독일작가연맹 전시에 15점의 작품을 출품하고 빌라 로마나 상을 받음.

1906 브뤼셀과 런던 여행. 새로 '오스트리아 작가동맹'을 창설. 최초의 정사각형 초상화 제작.

1907 대학 학부 회화를 완성하고 빈과 베를린에서 전시. 에곤 실레와 만남.

1908 쿤스트 전시를 기획. 54개의 전시실에 다양한 아르누보 스타일의 작품들을 전시함. <키스>를 오스트리아 국립회화관에서 구입.

1909 클림트가 마지막으로 기획한 쿤스트 전시회가 빈에서 개최. 파리와 스페인 여행. 더이상 '황금 스타일'을 추구하지 않음.

1910 제9회 베네치아(베니스)비엔날레에 참가해 작품을 전시. 스토클레 프리체 벽화 디자인을 완성하고 빈 공방이 이를 완성.

1911 로마에서 개최한 국제미술제에 8점의 회화를 출품. <죽음과 삶>으로 1등상을 받음.

1912 드레스덴의 미술대전에 출품해 전시.

1913 부다페스트. 뮌헨. 만하임의 전시들에 출품.

1914 완성된 스토클레 저택의 프리체를 보기 위해 브뤼셀을 방문. 거기서 콩고박물관에서 원시 미술을 보고 영향을 받음. 로마에서 오스트리아 미술가동맹 전시 개최.

1916 베를린에서 열린 오스트리아 미술가동맹 전시에 코코쉬카, 실레와 함께 참여.

1917 빈의 순수 미술원 명예회원으로 위촉됨.

1918 1월 11일 심장발작을 일으켜 오른쪽 반신이 마비. 2월 6일 독감으로 사망. 많은 미완성의 작품과 재산은 여동생들과 에밀리에 플뢰게에게 상속됨. 에밀리에는 클림트에게 보낸 편지들을 태웠다고 전해짐.

1945 에밀리에 플뢰게의 아파트 화재로 클림트의 스케치북 50권이 소실됨.